陳景容的素描技法

素描的實際技法
×
運用與材料研究

大學美術系
教學參考用書

台灣國寶級畫家　　陳景容 著

U0010354

晨星出版

現身說法的「素描」技巧

　　有關技法方面的著作，貴在著者能夠現身說法，以自己的研究心得及作畫方法公諸於世，才能體現其價值。本書係陳君以其多年潛心研究素描的心得為中心，加上豐富的教學經驗予以詳細解說，頗能符合上述要求。

　　書中圖例以陳君在師大、東京藝術大學求學時所畫的素描、回國之後的作品為主，加上在藝專、文化學院美術系教授素描課時的學生，及陳君畫室的門生作品為中心。由學生所畫的圖例，可證明他的教學方法的確能使學生進步神速。另附多幅素描名作以供參考，因此本書可說是以注重素描的實際應用為目的，對學素描的人來說是頗為實用的一本書。

　　目前大專美術系同學，最普遍的素描參考書為日本アトリエ社出版，東京藝術大學油畫研究室主編的幾本石膏素描參考書。這是因為東京藝大的素描在日本最有名，而藝大的學生也畫得最好。但每年照例出版一本，勢必有很多重覆的地方，而圖例多半是我國所沒有的石膏像，又以日文說明，同學們的閱讀力不夠，因此有很多不方便的地方。

　　這些素描參考書，習慣上是刊載該年度藝大一年級學生的作品，由此可以窺見他們程度很高。陳君在藝大求學期間，十分認真研究素

描，所修的素描成績還得到A的評分，因此也可說頗能理解藝大的教學方針。

陳君回國之後，以藝大的素描方法指導本校同學，發現同學們進步神速，確實是一個很好的方法，因此特地在本書加以介紹。同學起初對這方法有點不習慣，但經陳君一年嚴格訓練之後，每一年級總有數位同學可以和藝大的程度比擬，至少也都了解怎麼畫素描，再也不會羨慕藝大的學生畫得如何好了。

本書列入多幅剛入學的同學的作品，和經陳君指導後的作品以茲比較，這樣可以提高讀者的信心。本書較注重以目前台灣所擁有的石膏像作為範例（其中有一部分少見的石膏像，是陳君私人畫室的。），經由參閱本書可以得知目前在我國，只要在陳君指導下，素描也可以畫到這種程度。

繼石膏像素描之後，人體素描則為必修的項目，因此本書特地將人體的畫法重點和名家作品加以介紹。

至於應用在繪畫上，則另成立一篇，將風景、靜物、以及幻想素描歸納在素描之應用，以配合學校的進度、素描與實際作畫的關係。

學畫的人應以素描為基礎，若素描學好了，其他的技法亦輕而易舉，例如陳君擅長油畫、水彩、壁畫、嵌畫、銅版畫、石版畫，樣樣精通，可說都歸功於平常對素描不斷的研究。

陳君在師大求學時，素描、油畫的成績以第一名畢業，又赴日本留學七年半，最後畢業於東京藝大取得碩士學位。陳君畢業於該校，深知藝大的素描教學目標及同班同學的作畫方法，因此本人相信陳君的方法不會有差錯。而陳君回國之後一直在藝專美術科擔任一年級西畫組的素描課教授，歷年來所指導的學生，素描都畫得非常好！這次將他的教學經驗，加上多年來對素描的研究心得寫成這本書，相信對學素描的人有很多幫助，謹在此向各位鄭重推薦。

<div align="right">

台灣本土先驅畫家

李梅樹

(寫於任國立藝專　美術科主任時)

</div>

題材豐富、畫風多元的藝術家

二十多年前，當我擔任台大人類學系教授時，有一天戴壁吟來訪，看到我在日本求學時收藏的兩幅岡田謙三油畫作品有些破損，需要修補，向我推薦他的老師陳景容教授，陳教授在東京藝大時曾經學過壁畫和油畫修復。於是我託戴壁吟邀約陳教授前來寒舍，商討這兩幅畫的修復工作。當時陳教授在藝專擔任美術科主任，教授油畫與素描，聽說是一位教學很認真的老師，過了幾天，他來寒舍，我們一見如故，便委託他修復這兩件作品。

作品修復完成之後，因為我們很談得來，兩家也距離不遠，且那時課餘大家也比較有空閒，所以陳教授常來我家聊天。我們志趣相同，促膝長談，內容每每觸及音樂、美術、文學、文化資產保護、以及先住民藝術，久而久之，遂成知己。而我們曾經深入探討的問題，後來竟也成為我擔任文建會主委時的主要工作內容。

陳教授在美術系任教，不但要求學生勤練素描，自己也身體力行，勤練素描，作品數量十分龐大，且多佳作。據他說，他畫素描時多能意隨筆走，甚少失敗，自然樂此不疲。

我在文建會任職時，有關古蹟修復和美術方面的政策會議常請陳教授出席，後來因他需要更多時間專心作畫，便較少來參加會議了。

即便如此，我仍委託他做大甲郭宅壁畫的剝離工作，並多次請他擔任中華民國國際版畫展的審查委員。雖然後來陳教授專心於藝術創作，我則忙於文建會的工作，但我們仍會抽空相聚，重溫舊誼。

陳教授素描功力扎實，表現手法多元且題材豐富。因長期在美術系任教，自然有很多機會跟學生一起畫人體素描。也常為了準備大幅油畫而畫了不少表現構想的底稿；又常出外寫生而有許多風景素描。他的素描作品或帶有濃厚的象徵主義風格，或詩意洋溢，或嚴謹地刻劃人心深處的哀愁，均能感人至深。

至於陳教授的諸多版畫傑作乃是他留日期間認真學習銅版畫和石版畫的結果。他是第一位把銅版畫引進台灣的畫家，技法精湛，作品細膩；其版畫作品曾多次入選日本春陽畫會、日本版畫協會、法國春季和秋季沙龍，在國內亦享有盛名。

兩年前教授出版了油集畫，甚獲好評。加上這次出版的素描技法，除了教導繪畫者素描基礎外，亦能使藝術愛好者欣賞、分享他在這領域的創作成果。值此出版之際，特為之序，並祝其藝術生命長青，繼續為我們帶來更多創作和心靈與美的享受。

中央研究院院士
陳奇祿

剛柔並濟的藝術風骨

「工作即是作畫」是陳景容先生在東京藝術大學的體會，多年來，憑著不懈努力，在油畫、版畫、壁畫及水彩領域皆有傑出的表現，然最能反映其一本初衷之藝術熱忱，並與其他的性格結合得最徹底的，莫如「素描」一項。早年他以此磨練並開啟台灣多數習畫學生探索藝術奧祕的決心，並視「具備正確的素描功力」為做一名畫家之要件：他是深刻而忠實的實踐者，至今素描仍是他創作的一門必修課。

陳景容先生畫遊各國，豐富的題材源自其善感的心及銳利的觀察。他是傾心於塞尚及基里訶等人的繪畫表現，但他更深信在素描上鍛鍊工夫，才能找到自己的繪畫風格。其「素描」畫作展現明顯的線性，且剛柔並濟，多數人感覺他的作品帶有孤寂感、冷峻，以及遺世獨立的特質，這些固然能夠代表其作品基本形貌，進一步想，未嘗不是嘗試去反映、發掘人類心靈的方法，這些特質一向是他最重視的創作內涵。其所繪人物，頗多削瘦、冷靜而略顯神經質地，角色上也略有悲情。這是對人文關愛所產生的觀照：風景素描，並非熱鬧喧噪的，樹的枝枒、物體稜線，經常是其細密心思的延續，若僅以超現實意境囊括素描作品風格，或將錯過其內涵。

多數藝術家忽略素描之地位，只以習作、草圖看待，陳景容先生

經營素描謹慎，數十年如一日，當給習畫年輕人很好的啟示。從東京藝大時期辛苦鍛鍊至後來漫長教學與創作生涯，陳景容先生所表現的實力與毅力，以及他在素描創作上所投注的心力與作品數量，當是後學的典範。

　　欣見結集出版，應邀作序。

<div style="text-align:right">

國立臺灣美術館館長

黃才郎

</div>

藝術的良心「素描」

處於一個現代藝術動盪不安但也引人入勝的時代，陳景容的畫必然讓人難以接受；因為，如果我們還重視「繪畫」，並還想賦予「繪畫」這個詞崇高的意義及期望，陳景容的作品剛好忠實地體現了我們所謂真正的「繪畫」。

我們對他在巴黎大皇宮的法國藝術家秋季沙龍⋯⋯所展出的作品記憶猶新，他的畫作莊嚴質樸，卻又表達了寬廣的視界，柔和了憂慮、不安，而他用心安排的含蓄、謹慎的和諧又使這種憂慮不安的感覺更加強烈。

透過陳景容在秋季沙龍展出的作品，我發現這位畫家以堅實的繪畫功力把它的人生觀照表達得淋漓盡致。對他來說，人生是一趟迷人的旅行，流浪的宇宙，它像是遙遠的地平線吹來的信風，帶著追求，越過千山萬水和斑駁陸離的夢。

每一位藝術家都有其先天的天賦和後天的影響。皮埃爾・德埃(Pierre Dehaye)對此有一針見血的精闢見解，所以在這裡我要引用他的一句話：「一位畫家的繪畫風格和他對光線的處理都與他所鍾愛的種種題材息息相關。」

繪畫風格和對光線的處理雖然都是與生俱來的，但也受到種種後天的影響，這和作畫題材的選擇是同樣的道理。從孩提時代開始，畫

家所接受的影響包括家庭環境、生活方式、遭遇、機緣、種種慾望複雜的交織、衝突和憂傷。所有這些篩選後過便逐漸湮沒，只有一些仍藏在內心深處被遺忘的不知名的角落，在一片朦朧混沌中，記憶對他們進行保存處理，爾後創作構思所需的靈感就從這片土地上神祕地萌芽滋生。

雖然陳景容的一些油畫和「凝視荷馬半身雕像的少女」、「周小姐的畫像」、「桌上的燈」、「穿黑衣的年輕女人」等特別吸引感動我們，但我們還是得從這位畫家的素描中才能最準確忠實地體會他的繪畫手法。

從他的素描作品當中，我們能感受到他對旅行的強烈渴望，透過細膩而犀利的觀察，他畫出了在那遙遠的地方人們生活的點點滴滴，並與我們分享。

他的田園風景、歷史古蹟、裸體畫、肖像畫都令人懾服；他畫筆一揮，便能捕捉那轉眼即逝的「第一印象」所特有的脆弱性。

安格爾（Ingres）說過：「素描是藝術的良心。」

雖然和其它的繪畫形式相較，素描的表達力沒有那麼深廣，但它卻是任何一個藝術家都應一輩子持之以恆勤加練習的，素描是不能逃避且不可或缺的藝術手段。只有素描才能無偽地證明藝術家祕而不宣的真實造詣。

法蘭西研究院院士瑪摩丹博物館館長　法國秋季會員

阿諾・奧德希夫
王秀惠譯

推　薦　序

素描構築了繪畫的世界

　　前陣子和香港導演麥大傑閒聊，他談到年輕時就想從事電影創作，但大學期間並沒有攻讀相關的廣播電視學系，反而刻意選擇了美術系，他的理由很簡單，拍電影的理論或實務要上手並不難，但學習畫面如何構成，培養自己的美感，他覺得這是更受用的紮根基礎。

　　這席話讓我印象深刻，想想也對，科技的日新月異，現在拍片的軟硬體設備、電腦特效動畫等等，和二十年前早就不能同日而語，我們還是要不斷學習，才能靈活運用這些新的技術和媒材，但只要具備深厚的美學底子，不管外在環境、設備怎麼變，都不會阻礙創作的進行，反而提供更多的可能性，完成更精采的作品。

　　我想繪畫的道理也是一樣，儘管這些年來，有太多輔助繪畫的工具、電腦軟體相繼問世，速度又快又方便，相較之下，傳統的素描學習真是又辛苦，又枯燥乏味。都什麼年代了，難道還要對著蘋果或石膏像，拿著炭條和饅頭慢慢琢磨，把自己搞得兩手髒兮兮嗎？於是有些學習繪畫的學生，甚至從事相關創作的美工人員，會跳過這些基礎功的學習，利用描圖、墊繪的方式，照樣能畫出比例精準，角度正確的圖稿，然而這樣的作品，真的算是藝術創作嗎？我想這只能算是複製，是不經思考，也不必有所取捨、判斷的仿製過程。

　　學習素描，是為了培養觀察力，訓練手眼的協調，將眼中所見落

實在畫紙上，透過不斷的學習與修正，才能越畫越好，越畫越像，進而學會光線明暗、取景、構圖配置，帶給作品更多的生命力，這個過程正是美感的養成，擁有這些基本功，你會發現自己想畫什麼，就可以畫出什麼，你才有進一步的創作能力，有自己的繪畫語言，呈現你想訴說的畫中世界，這樣的作品才是有血有肉、有畫家的精神意念在裡面。也唯有這樣的作品，才能感動觀賞畫作的人。

● 達文西—少女習作

我自己最喜歡的藝術作品，就是這種簡潔洗練的素描習作，不需五顏六色的裝飾，也不必靠大理石的厚實質感，當藝術家以簡單的紙筆，就能勾勒出少女的柔美神韻、男子強健的肌理、老者的疲憊蒼茫，往往能讓觀畫者產生最直接、純粹的讚嘆和感動。

素描是所有繪畫的骨架，不管是大型壁畫、油畫、水彩，甚至插畫、漫畫等等，一切都要從素描開始。文藝復興大師米開朗基羅曾經訓示他的學生安東尼奧：「素描，別再浪費時間，素描就對了。」許多知名藝術家所留下的作品，都包括數量可觀的素描習作，可見最基礎的學習是馬虎不得的。

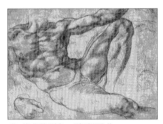

● 米開朗基—壁畫習作

別看畢卡索筆下的女人，眼睛鼻子似乎全長錯位置，但他七歲就跟著父親學習石膏像和人體素描，奠定紮實的基礎，這

● 梵谷—哭泣的老人

才造就日後畫風多變、創作多元的藝術大師畢卡索。

陳景容教授是台灣頗富盛名的畫家，也是作育英才無數的藝術教育工作者，他的作品涵蓋油畫、壁畫、版畫、素描等，在國內外獲獎無數，堪稱台灣國寶級的藝術家。

此書是早年陳教授有感於此類教科書的不足，特地將自己的作畫心得和方法編撰成書，方便有志學習素描的學子參考應用。很高興能看到此書的重新改版，書中更增錄許多頗具參考價值的素描作品，內容相當完整紮實。我很敬佩陳教授年逾七旬，卻仍孜孜不倦地從事藝術創作，更感動他毫不藏私，一直希望把最好的技巧和心得，和年輕學子分享的初衷。

近年來我寫了不少藝術欣賞的入門書，但只能帶領讀者欣賞藝術之美，卻不足以教導大家如何動手玩藝術，而這本書可以說是集結陳教授將近一甲子的素描功力，以由淺入深的方式現身說法，相信對於有心學習繪畫的讀者而言，會是非常實用的參考書。

知名作家

陳彬彬

自 序

本書初衷

一般來說繪畫是不太容易教的（繪畫並不是一門可照本宣科的學問），但在初學的時候仍有方法可循，例如學鋼琴的人也要從拜爾一類的練習曲開始，繪畫也是等素描有了心得之後便能自由發揮，如民國59年藝專西畫組的畢業生，在一年級時素描是筆者指導的，但在畢業作品上都有各人不同的風格，卻又不失素描的本質。

筆者一向對繪畫的看法並不會說得很玄虛，可能在理論上不夠深度，我一向對學生都說得簡明，事實上亦不過是如此，技法上的事誠然公說公有理、婆說婆有理，各人有不同的見解。本書是將筆者認為會進步得快一些的方法，列舉於此。

整體而言，本書是以個人的心得，和筆者門生的進步情形，注重在實際上的技法與在筆者畫室可以畫到的石膏像為主，稍略於理論方面的文字，故初學素描的人能得到一點益處則幸甚。

最後修訂

最近，我作本書修訂時，回憶起四十年前，那是我從日本回國在藝專任教的第四年，因為所教的課程大部分是以素描為主，而當時在台灣幾乎找不到任何參考書，加上術科的課程和學科不一樣，總是難有較多時間作詳盡的講解，由於這個緣故，才想寫一本有關素描方面

的參考書，以彌補教材上的不足，於焉誕生這本「素描的技法」。出版後對當時學畫的同學來說相當實用，因而頗獲好評。可惜當時的製版技術並不理想，以致後來雖然再版多次，印刷都難免有些缺陷，尤其最近市面上有許多國外進口的美術參考書印刷都相當精美，所以我覺得有必要將本書重新編排，更換部份圖例，並添加上一些我在法國巴黎收集的素描真跡，以供初學者參考。

近十多年來，寒暑假我大都住在巴黎，有機會收集到一些大約百年前巴黎高等美院學生所畫的素描作品。這些作品看來還相當完整，包括有石膏素描、人體素描以及其他各類素描。閒暇時我也常拿出來推敲參考，覺得和我所教的內容大致符合。然而這些作品雖非名家之作，甚至大都找不到作者的簽名，卻相當值得參考學習，因此本書內只好以佚名記之。

我在這本書加了不少這類作品，原因是若有同學們需要進一步參考可以直接到我家觀摩到原作，因為能夠直接看到原作，當然比透過印刷品觀摩參考來得理想。另外我也加上一些近年來的新作，我一向注重素描作品，認為與油畫具有等量價值，所以在身邊有不少這類作品。包括構想習作、速寫、素描和製作油畫前等大素描底稿等，本書也都各挑選了一些具有代表性作品，以供本書讀者參考。

陳景容

目 錄

第一篇 緒論 —— 素描的意義

第二篇 素描的實際技法 —— 石膏像素描

第三篇　素描的實際技法
　　　── 人體素描

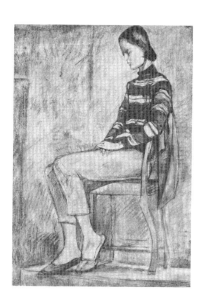

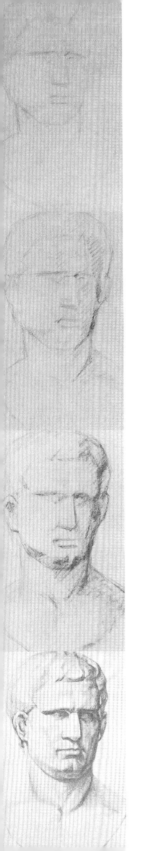

第四篇　素描的應用

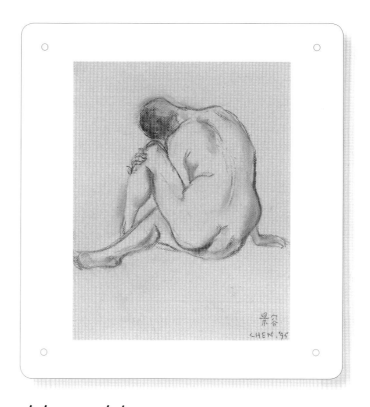

第一篇
緒論
素描的意義

第一章　素描的認識

　　素描，是繪畫的基礎、繪畫的骨骼，也是最節制、最需要理智來協助的藝術。

　　初學繪畫的人一定要先學素描，素描畫得好，油畫自然好，綜觀古今多少畫家，莫不都有很好的素描基礎。

　　一般探討素描的起源都以文藝復興為論說的出發點。事實上，埃及畫在石片上的素描、希臘的瓶繪、雕塑皆已具備良好的素描基礎。但一般而言，還是以文藝復興開始。

　　初期的素描是被視為繪畫的底稿，例如作壁畫先要有構想的草稿，然後有同等大小的素描底稿，同時也要有手、臉的局部精密素描圖。作壁畫習慣上是不看模特兒寫生的，完全要靠事先所準備的習作素描和畫家的記憶，所以在有油畫以前的壁畫時代，素描是專為製作壁畫的事先預備工作，因此特別受注重，如錢尼尼的「藝術之書」便說無論何時都要注意畫素描。

　　近代素描已脫離了原來的底稿和習作的配角地位，可以單獨成為藝術品來欣賞。

　　學習素描不只是培養描寫力，同時也培養造型能力，素描本身亦可視為獨立作品來欣賞。反過來說，單只看繪畫作品，也可推知作者素描造詣的高低。因此素描是繪畫的基礎，也是繪畫的骨骼，學畫的人無論如何要先認真地學習素描。

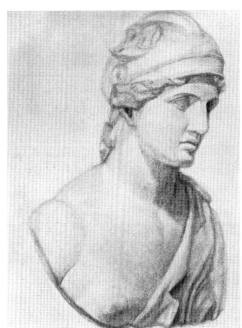

● 木炭素描　日本東京藝大學生作品

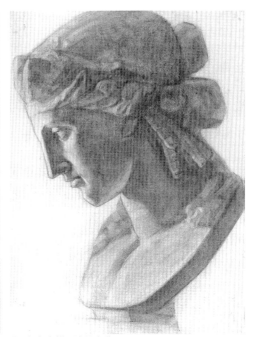

● 木炭素描　陳景容作

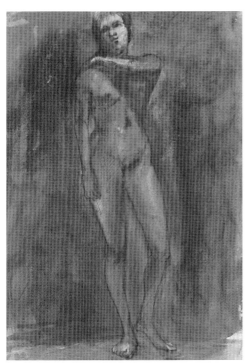

● 水墨素描　陳景容作

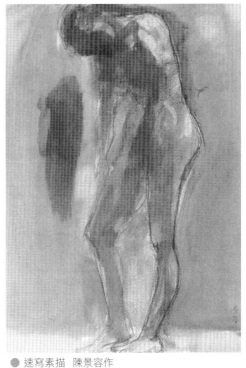

● 速寫素描　陳景容作

第二章　素描的分類

　　若嚴格地歸類，素描應只有單色的黑與白，但如加上淡彩、顏色筆，仍可被視為素描。

　　依素描的表現法可分成下列幾種：

一　以描畫材料來看可分成：

- 木炭素描
- 鋼筆素描
- 鉛筆素描
- 銀筆素描
- 炭精素描
- 毛筆素描 ……。

二　以所畫的題材可分成：

- 石膏像素描
- 靜物素描
- 風景素描
- 人體素描
- 幻想素描 ……。

三　依素描的目的又可分成：

- 構想的素描：作品最原始之構想圖（如右頁上圖）。
- 畫稿的素描：作為油畫、壁畫、水彩等之底稿（如右頁下圖）。
- 速寫：以較短的時間來描畫對象。
- 作品：以完整作品之態度來完成的素描，也可當獨立作品來看。（如P29）
- 習作：作為油畫、壁畫之局部精密素描。另外如初學者為培養素描能力的石膏像作品，也屬於習作的範圍。

　　如上述可分成這些種類，本書為了敘述方便，只以「石膏像素描」、「人體素描」及「素描之應用」三篇為主。因為學會石膏像、

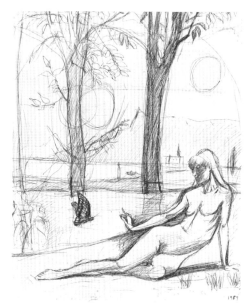

人體素描之後，風景、靜物素描也就自然會了，所以將後者歸納於「素描的應用」。會用炭條、鉛筆之後，其他如銀筆、鋼筆、炭精等也自然會運用，因此銀筆、鋼筆等畫法以「材料研究」來代替。至於在素描與繪畫的實際關係上，亦列了很多名作欣賞，最後再加上我自己的作畫經驗。

● 作為構想的素描　陳景容作（曾以此張素描做一幅壁畫，只有小地方少許更動）

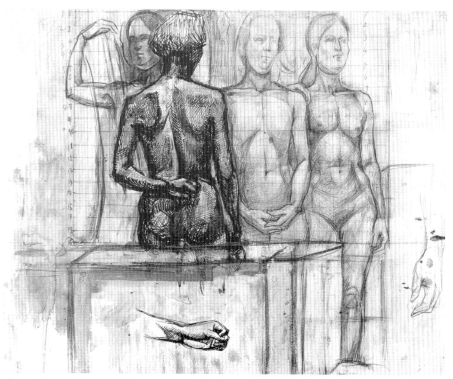

● 用作畫稿的素描　陳景容作

第三章　學習素描的時機

　　大體而言，一個人由學習得來的技巧到25歲便要完成，而大部份的畫家在37歲前後已畫出他生平的傑作，如米開朗基羅完成大衛像是在29歲，完成西斯丁教堂的壁畫是在33至37歲之間，林布蘭「杜爾布博士的解剖」是26歲畫的，而「夜警」則在36歲完成。因此25歲以前應大致把繪畫技巧學好，而在智力、體力最好的35～40歲左右形成自己的風格。

　　幾歲可以開始學素描？試看杜勒在13歲所畫的「自畫像」、畢卡索11歲時所畫的素描，可知在10歲左右即可開始學素描。國內目前都是在高中畢業前後開始學，雖不能說太慢，但至少在25歲以前要學好，並且要不斷地研究，假如在求學時期不曾把素描學好，等年紀大了，在畫壇上又略有名氣，往往不好意思再向人請教，就這樣畫下去，心中不免時有缺憾。因此在薄有虛名之前應把素描學好，尤其在畫彩色畫以前，把素描學好是相當重要的。

● 油畫構想初稿　陳景容作

● 人像速寫
陳景容作

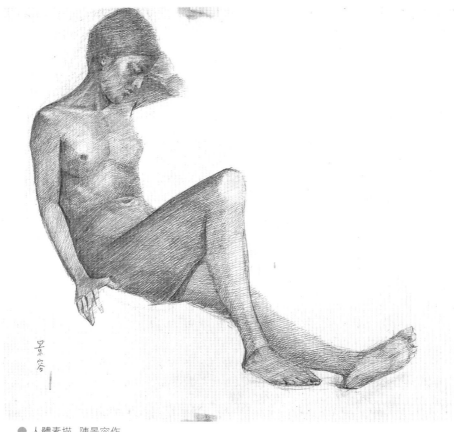

● 人體素描　陳景容作

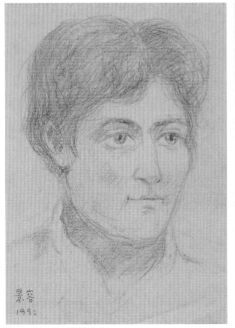

● 人像速寫 陳景容作

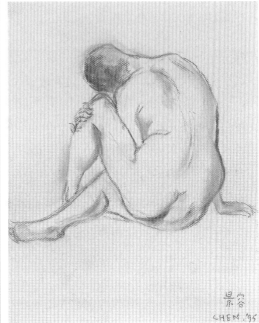

● 人體速寫 陳景容作

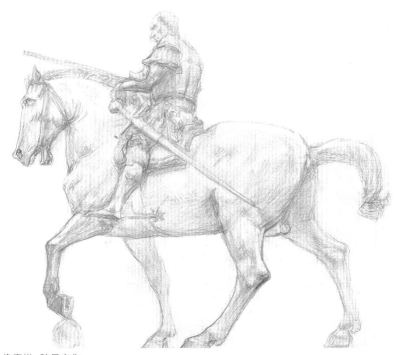

● 騎士像素描 陳景容作

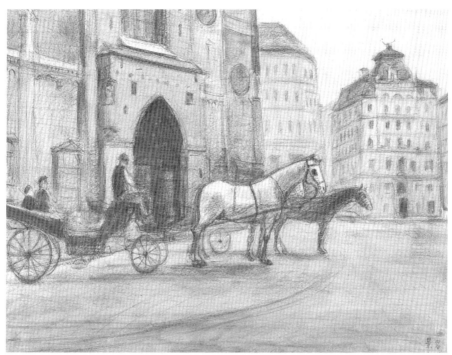

● 素描　陳景容作

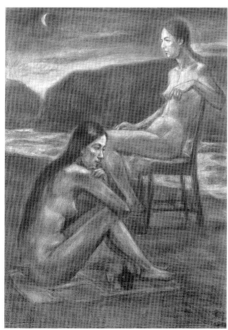

● 陳景容作

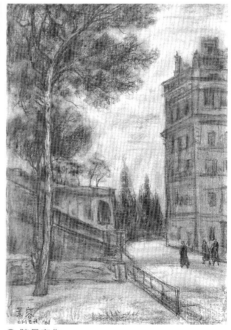

● 陳景容作

● 花蓮門諾醫院嵌畫「醫身醫心，視病猶親」構想畫及完成圖　陳景容作

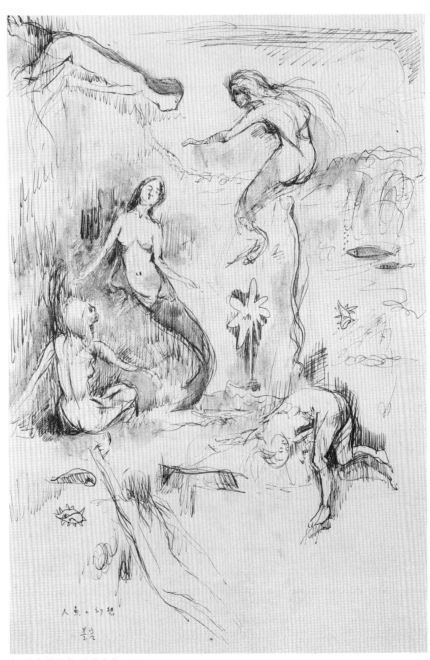

● 人魚的幻想 陳景容作 1961

第二篇
素描的實際技法
石膏像素描

第一章　石膏像素描概說

學素描有很多方法，像梵谷雖不曾作過石膏像素描仍然成為大畫家，卻無法說梵谷不會素描，相反地他畫了很多人物、風景素描。

「石膏像素描」指的是以石膏像為描畫的對象而已，若不用石膏像而以其他東西作題材，同樣也可以學會素描。只是石膏像乃取自古典名作，其本身就是美的象徵。而希臘系統的石膏像原作大都是經過整理、單純化、美化的作品；羅馬系統則屬較為寫實的作品。

藉由觀察描繪石膏像，可以學到古典的造型精神，且石膏像是靜態的，使初學者能以較長的時間去研究、描畫。其次石膏像是白色的，容易看出明暗的變化，因此石膏像一向被用作訓練素描的基本題材，成為大學美術科系入學考試最重要的術科，入學之後素描課也佔較多的比重。

素描的初期摸索，原則上是先以石膏像素描做基礎，再學人體素描，這兩樣學好了，其他風景、靜物素描自然也就會懂得運用了。因此本書循此方針以石膏素描為基礎，再進一步研究人體素描，而第三部分則敘述素描在繪畫上的應用，這樣對讀者較有幫助。而筆者對石膏像素描特別詳細說明，是因其他各類素描無非是石膏像素描的應用。

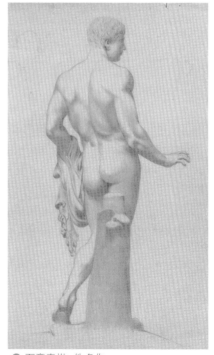

● 石膏素描　佚名作

第二章　石膏像素描畫的工具及使用方法

2-1 炭條

炭條容易畫，又容易改，所以一向是畫石膏像最好的描畫材料。

以炭條為描畫材料，可能始於原始時代，人類會用火的時期，當時的人也許利用經火燒過的木炭在石塊上作畫。事實上在文藝復興時期，已有利用炭條做壁畫的畫稿，至於史料中留名的木炭畫作者，有米勒、柯洛、魯頓、秀拉和馬蒂斯等，但因材質的關係，多數都用在習作素描上。

炭條的普遍製作材料是用柳枝，其他如楓、桑、白楊木亦可，這些闊葉樹能剝樹皮的時期，是在四、五月期間，所以應在這兩個月裡剝好樹皮，然後曬乾，鋸成一定的大小才能燒成炭條。此外，葡萄蔓比上述的木材更好，燒好之後黑中帶有藍色，粒子極細。

● 用木炭描細線

● 用木炭畫細線

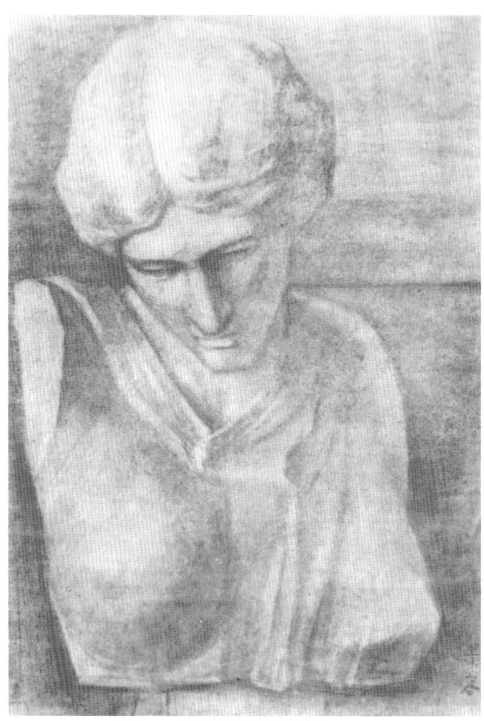

● 用 M. B. M 紙所畫的木炭素描　陳景容作

　　至於燒炭條的方法，大規模燒製需要有一個窯，將木材裝在土壺裡，放在窯中用間接熱燒；燃料以石炭為佳，溫度在攝氏九百度至一千度之間，約燒一個半至兩小時。起初溫度要低，目的在使木材釋放出水份，之後漸漸加熱，木材中的有機物便成為瓦斯冒出而木材開始炭化，若炭化不完全則木炭呈褐色；燒得過分則太軟，不堪使用。

　　小規模自行燒製的方法很簡單，我常找一個裝咖啡的空罐子，在錫罐上開兩個小洞，以免木材炭化時放出瓦斯時蓋子跳開。裝上木材之後，空隙便以細砂填滿，以防有多餘的空氣而造成膨脹炸開蓋子，蓋好蓋子就放在土製爐中燒，時間以煮熟飯所需時間為準。以此種方式所製成的炭條也很不錯。

　　挑選炭條時，有些人總認為買又粗又方又貴的英國貨才是最佳選擇。事實上，方形炭條是以粗大的木材鋸成，圓形的則是樹枝燒成的。在木質上，樹枝比較細緻，而粗木材質較粗糙，因此以細枝燒成的木炭為佳，直徑大約小指的木炭條較好用。買炭條前要先在紙上畫畫看，**沒有褐色痕跡者才是上選**。再將炭條由一尺高處拋下，能發出清脆金屬聲者較好；再者，炭條中若夾有炭化的樹脂，畫在紙上即使用饅頭擦也擦不掉，這叫「炭鬼」，只須把這部分折掉便可。炭條的枝節部分不好用，也要折掉。

　　使用炭條之前，要先將炭條一端磨成斜面較好用，塗大面積時用斜面，細線則用銳端部分，如果太硬的就會割破紙，應停止使用。使用炭條的方法與其說是在畫，不如說是利用炭條與紙的粗糙或凸出的紙面磨擦來留下炭粉，一如篩米時，米粒在篩子上跳動的情形。就這樣輕輕地將炭條在紙上擦過，留下美麗的痕跡。這種方法與畫石版畫頗為相似。

使用炭條，若用力過大時容易碎裂，而且損傷紙張。若有「炭鬼」則會擦拭不去。所以，有經驗者在作畫時，遇到有較「黏」的感覺時，就懂得要立即停止，否則會留下一片烏痕，那是用饅頭也擦拭不去的痕跡。

持炭筆的方法，是**以大拇指和食指中指抓著炭筆**，和持鉛筆寫字的方法不同，這樣才能隨時注意筆尖在什麼地方，不會被自己的手指遮住視線，用鉛筆畫素描也可使用此法。

中硬度炭條較易使用，太長不好，太短更難用。畫細線條時以硬一點的炭條為宜，有一種以網線交錯來製造調子的素描也是用硬一點的炭條較好表現。

若作畫時發現紙上有茶色痕跡，應停止使用這根炭條，也應避免將炭條用指頭擦拭過甚，只留下炭條的痕跡。總之炭條於紙上要有炭色之美，大部分都要用手指頭壓一下，或用布、饅頭等擦一下，那樣色澤會更美，但不能擦得過多，最後在重要的地方可以再加上一點炭條，能讓原本的筆觸感覺更好。

2-2 擦拭物

饅頭、麵包、棉布、指頭、羊皮、海綿、紙筆（軟擦）、油畫筆等，都可用來擦拭用炭條畫在紙上的部分。

指頭能擦出很多不同的色調，用炭條畫在粗糙的紙上，常有炭粉浮起來的現象，這種粉狀只要用手指壓一壓，便有柔軟的色調。**壓得輕時，色調較為華麗；壓得重時，炭粉深入紙心，有厚重的感覺。**在作畫前後，用肥皂洗淨雙手即可。指頭易出汗的人應隨時以手帕或棉

布擦乾手汗。指頭擦得太久，或炭條粉黏得太多時，也應以棉布擦乾淨再畫。

一般以大拇指用於大部分擦拭工作，中指用於壓木炭粉於紙心，食指與無名指則將太黑的部分抹掉，因此用中指擦壓的地方會暗一點，而大拇指、食指、無名指輕輕一擦，顏色就淡了，另外也可用手掌擦拭大面積的部分。

棉布、紗布之類，用於彈、拭面積較大的部分。經布類拭過之後，可得到很均勻的中間調子，加一點炭條，便黑一點，用饅頭擦一下便白一點，但不宜用得太過分。

饅頭、麵包也適合用來擦拭，用其擦拭過的地方會白一點，一如鉛筆畫的橡皮作用；另外還可利用饅頭擦出白色的塊面或線條，作用又如白色的筆。例如在正確的輪廓線之外，不塗背景時，要把空白的地方擦拭乾淨，若是畫得不準確的線，或弄髒的地方，饅頭可發揮橡皮的功用，一概擦掉，不留痕跡。

但在一張石膏像素描裡，能夠擦得雪白的地方只有一個點，這一點叫做亮點（high light），是最亮的地方，其他部分則是依次遞減的帶有灰色之淡白色，嚴格地說只能有一個點是最亮，其他便是次亮、再次亮的部分，這時饅頭才發揮了白色筆的功用。

有些人拿到饅頭便捏成橡皮狀，事實上這種橡皮狀的只能用於擦亮某些部分，普通是用鬆鬆的狀態，輕輕一擦而已。靠近皮的部分及隔夜的饅頭都不好用。

又有些人畫了幾下，便趕緊用饅頭擦去，只看見畫幾下，又擦幾下，到後來還是白白的一張紙，白的過份白，黑的只有炭條原來的炭

色，沒有中間調子，這是濫用饅頭的結果。

　　饅頭可當做白色的筆，是幫助炭條、指頭和棉布做出無數明暗變化的工具，因此不能一大塊一大塊地擦，而是針對一小部分又一小部分地擦壓處理。對這無數而有秩序的明暗，不能意氣用事，一大塊一大塊亂擦，乃是要用自己的意志來節制，饅頭只是補助炭條的一個工具而已。

　　在外國沒有饅頭，所以用最普通的麵包，沒奶油成份的，也許比饅頭好用，因為麵包較饅頭鬆，用來擦拭中間調感覺會更好。

　　使用饅頭之後，再加上一點炭筆，或用手指摸一下，或用布輕擦過之後，再用饅頭都有微妙的差別，總之要靠很多經驗慢慢體會學習。饅頭何時當橡皮用，何時當白色筆用，兩者能協調善於應用才能做出完美的素描調子。

2-3 紙張

　　木炭紙以法國製的 M. B. M. 較佳，其次是Canson及Ingres等紙，這種紙的特徵是凹凸變化很多，紙質強韌，容易附著炭粉且耐畫。由於在製紙過程中加入木棉纖維，因此十分強韌。一般用的有白色，但也有灰色或淡黃色的木炭紙。

　　直接將紙放在畫板上使用不太好，木炭紙底下要放數張紙，才會有彈性；而畫板在外國是用厚紙板作的，這樣的彈性最適合畫素描。

　　要用木炭紙的正面作畫才是正確的，方法是將紙向光而看，有正向的透光英浮水印文字母那面便是正面。避免使用圖釘釘在畫紙上，以免損傷畫紙邊緣，應以紙夾為佳。

2-4 其他工具

1. 用來測量比例的直木條：

以織毛線的竹棒或油畫筆皆可（可自行標上刻度以方便測量）。

2. 測量器：

在方框中作一垂直平分線，用以測量中心點。你可以做一個和木炭紙相似形狀的小方框，裝一片玻璃，在這玻璃片長寬兩邊上作一垂直平分線，用鑽石刀畫一下就可以，然後填上油畫顏料，玻璃片上便會有一個十字相交的中心線，這個玻璃片與木炭紙成相似形狀的比例，而以垂直平分線的中心，亦即紙的中心點位置用來決定石膏像的中心點，甚為方便。

3. 測量重心的鉛球：

黑線的一端繫一鉛球即可。

4. 墨鏡：

帶上太陽眼鏡可以將明暗變化看得更清楚；以蠟燭薰黑的「墨鏡」運用在素描作品畫時，可看出明暗，及調子變化的錯誤之處。

以上所述，有的工具可於輔助描畫形體時使用，有的可用於觀察明暗變化。但工具都只是輔助的手段，最重要的是靠自己的「手」、「眼睛」以及「心」去畫，這些都是有典故出處。第一、第三項出自《アトリヱ》書中介紹，第二項亦是出自《アトリヱ》書中介紹，再由我的學生蘇瑞鵬改進；第四項太陽眼鏡是我想出來的，而墨鏡的使用則是達文西的發明。

雖然我自己不用這些工具，但對於初學者來說，可幫助他們對素

描的學習與掌握。

2-5 膠水

畫好木炭畫之後，要噴上膠水。膠水的原料是將樹脂溶解在酒精裡，以Shellac樹脂溶在酒精者為佳。目前大家都用松香，但事實上松香並不是很理想，因為它吸收空氣中的濕氣後會與炭條結合成顆粒狀而掉落；此外也不要使用工業用酒精，以免傷害身體。

噴膠水時，畫面宜平放在地面，以免產生流漬痕跡。Shellac與酒精之比例為1：10。

2-6 畫架、石膏像檯及石膏像的位置擺放

一般而言，畫架的下端都有橫木，用以承受掉落的麵包屑，但也可不用這個橫木，以增加手腕揮動的空間。

石膏像的檯子宜用高一點的，而且石膏像宜放置於作畫者視線上方的位置，頭部位置應比觀眾的視線高。所以我都是將石膏像置於高的檯子上來畫。

作畫時，大約距離石膏像2-3公尺較理想，至於人與畫架的距離則以一個手臂伸直的長度為準。

● 東京藝術大學的石膏像教室

● 東京藝術大學的石膏像教室

第 三 章　如何畫石膏像

3-1 光線與畫室及作畫位置

　　有了石膏像後，並不是在任何位置或光線下都可以畫的。有時背光太厲害，視線常會接觸到窗外的強光，以致眼睛容易疲倦；放在太暗、或太亮的地方也都不好畫。太暗的地方，石膏像一片漆黑；太亮的房子，沒有陰影也很難畫。

　　依我的經驗，應從屋頂採光比較好，屋頂窗又以北窗為首選，但窗子不需太大，否則光線容易散開；小一點，石膏像反而會產生很美的明暗變化。

　　若是普通教室，則以有深度的教室為佳，當離開窗子較遠的部分變成陰影，石膏像便會浮在陰影之上。這個陰影會使人感覺到有無限的深度，比用牛皮紙或黑布貼在牆壁上柔軟許多。

● 畫石膏像宜選擇屋頂採光處

　　石膏像放好之後，作畫者宜找出這座石膏像最美的角度來畫，這樣有什麼好處呢？至少可以培養選擇最美的位置來作畫的能力，同時因為是在自己喜歡的位置作畫，比較不會畫了一半看到別人所畫的角度較好而懊悔。

　　用右手持炭條作畫的人，

● 作畫者應學會找出石膏像最美的角度來作畫

● 石膏像宜放置於作畫者視線上方

石膏像的位置應在人與畫架的左前方，這樣可以一面作畫，一面對照畫面和石膏像感覺會比較容易、順暢，而且這樣作畫的時候畫者頭部才不用轉動，故以不需動頭部就能看清石膏像及畫面的位置最好。

放好畫架之後，應將自己畫架的位置以及站立或椅子的位置作上記號，方法是將畫架的位置（即木架的三個底邊）各畫方形而連成三角形，椅子的腳亦如上述連成方形，如此翌日才不會找錯位置。初學的人應該要站著畫，以練耐力。

3-2 如何開始畫

當上述的工具都準備好了之後，如何開始畫石膏像呢？「隨心所欲」的畫嗎？這個方法可說是目前最流行的方法，但隨心所欲式的方法，對於一開始即能畫得很準確的素描熟練者來說當然沒什麼問題，但對初學者腦中往往沒有一個準繩，以致開始作畫時將頭部畫得太大，而不得不將胸部放大，或因胸部不夠大，只得重新縮小頭部。從開始畫到完成的整個過程，一直都會為比例、位置及輪廓的正確與否傷透腦筋。筆者初學時也曾經歷過這種心有餘而力不足的痛苦。筆者在赴日留學之前也採取這方法，但往往一開始就失敗了，摸來摸去，一直到完成之前，都還在修改著輪廓、比例，因此便無力去作細密的

明暗變化了。剛考入美術系的同學也大都採用這樣的畫法。

　　也有人因輪廓無法畫得正確，就盡量求調子的和諧，結果調子雖然有可取之處，但若將這素描放到石膏像檯子下面，不難發現形體有極大的誤差。

　　在《アトリエ》書中和許多東京藝大主編的石膏像素描參考書中，都會先介紹在畫面上做中心點的方法，這對初步學習的學生未嘗不是一個很好的方法，茲將這個方法介紹如下：

　　此方法原則上從縱長的素描紙為基準，在紙上畫石膏像則以「上下滿滿」為原則，如阿里亞斯的頭頂剛好畫到紙上端邊緣，而胸部底邊則與素描紙下端邊緣齊，左右的寬度則按照上下長度為基準的比例來決定。因為這個畫法是使石膏像以紙的上下長度為基準，在紙的長

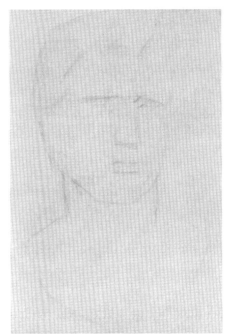

●「上下滿滿」之一

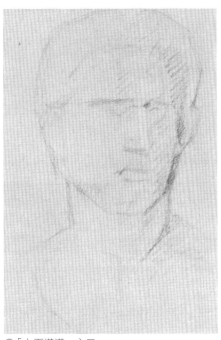

●「上下滿滿」之二

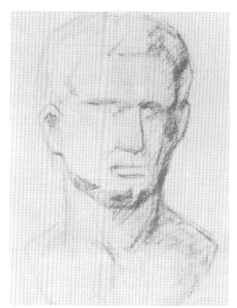

度範圍裡要把石膏像畫進去，而且畫面的比例必須沒有錯誤，因此完成後的畫看起來會很大方，同時可以避免前述因頭大或胸小，而不斷重複修改的缺點。

既然要用上下畫滿做為最終目標，因此開始作畫之初就要確定石膏像的中心點和木炭紙的中心點，這兩點精確測出來之後，才能達到最終目的：上下都畫得

●「上下滿滿」之三

●「上下滿滿」之四

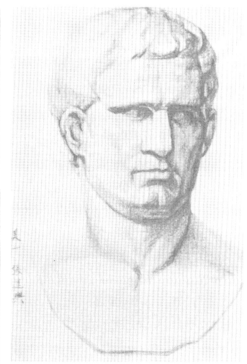

●「上下滿滿」之五

●「上下滿滿」之六

47

滿，而且比例正確（但左右的寬度則必須依照上下長度的比例，並非將左右也畫得滿滿）。

先用織毛衣的竹棒量石膏像的中心，手要伸直、腰部挺直，閉左眼，用大拇指在量棒上比例式的移動來測量中心點，上半和下半相等的中心位置即是上下的一半，左右的一半亦如此測出來。石膏像上下左右的垂直平分線中心便是這石膏像的中心點。在紙上亦做出中心點，可用尺或繩子各量紙的一邊，或用**折半處**做出中心點，將上下左右的中心點連結便是這木炭紙的垂直平分線，在紙上直接對折亦可，但折半的地方只能用手指輕按一下，否則折紙之後的痕跡會影響作畫。

畫的時候，紙的中心點必須與石膏像的中心點一致，但初學者常因所畫的石膏像中心點並沒有明顯特徵——例如在頸部的某一點，而無從畫起。因此筆者改良了這種方法，就是從這個中心點的垂直延長線與石膏像頭部的交點開始畫起，如此便可以得到正確的位置，這個方法兼有「隨心所欲式的畫法」的特徵。另外也可以先求出中心點，然後由外輪廓畫起，對於完成後的作品構圖有很大的幫助。

在作畫的過程中隨時都要注意畫面與中心點的關係，正如步兵訓練的「向右看齊」，一定要有個基準點，這中心點就是基準點。而明暗變化也要同時找出明暗的形，同時輕輕的先塗上明暗變化。這個方法雖然很呆板，感覺不那麼「藝術」，但對時下初學者而言，比起杜勒所著的《古代畫家畫素描的方法》是一個很痛苦的方法，筆者的這個方法可說自由得多了。大家不妨買一本東京藝大的素描參考書來看，這呆板的方法，就是藝大初步的方法。試著翻翻看此書，不難發現有人伸直手臂在測量中心，或在白紙上畫一個十字，這都是用這方

法來開始作畫的。

　　或許有人真的以為這個方法很呆板，而且以為以後若不這樣測量就不能畫了，事實上不然，這只是一種利於初學者的觀察方法罷了。

　　有基礎者不用這個方法來作畫也可以畫得準確，但在東京時我試用這個方法教學生時，發現學生進步神速，所以回國之後我亦用這方法來教藝專的學生，他們也都很快就有不錯的表現，證明這是一個頗能推薦的方法。

　　第二個方法是依照石膏像的動勢，先用炭條畫出石膏像的動勢，畫法很自由，只要能把握得住這動勢，一樣可以畫得很好。

　　第三個方法是先只畫石膏像的外輪廓，這與中心線的方法相反。這個方法是由外形而收斂，中心線的方法可說由內部而發散，這兩個方法的綜合應用便是筆者採用的方法。

　　第四個方法，先畫明暗，再逐漸構圖的方法，適用於陰影變化較多的石膏像，或已經學了一段時間的人較能勝任。

　　第五個方法是一面畫形體，一面畫明暗的方法，這方法很普遍，而且也很實用。

　　總之，在構圖的時候，必須要先畫正確，畫久了自然可以探索出自己適用何種方法，有時也可依對象的情況隨時改變。此外，畫的素描石膏像內容比例最好不要比原來的石膏像實體大。

　　以下是從開始畫素描到完全完成為止的一個作畫全過程，畫維納斯是利用動勢的方法。

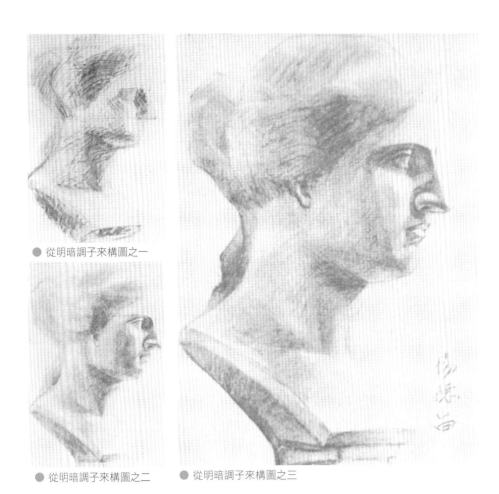

● 從明暗調子來構圖之一

● 從明暗調子來構圖之二　　● 從明暗調子來構圖之三

3-3 形體和明暗

在素描紙上畫好了石膏像大致的位置之後，可以先將畫板拿到石膏像底下，比較一下，若有錯誤一定要馬上改正，有的學生不改，我問為什麼不改，學生說：「以後再改」。

什麼以後再改？這是不誠實的地方，畫素描對描寫的對象要誠實，初學者畫得不正確很正常，只要勇於認錯，勇敢地改，對自己誠實，就能畫好畫，誠實不只是做人，在作畫時也一樣重要。只要把畫

● 先再畫紙正中央畫出十字

● 再畫出輪廓線

● 上明暗

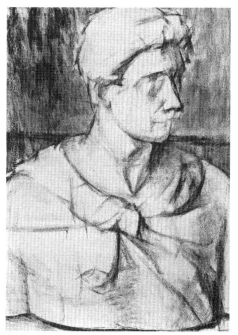

● 加強重點

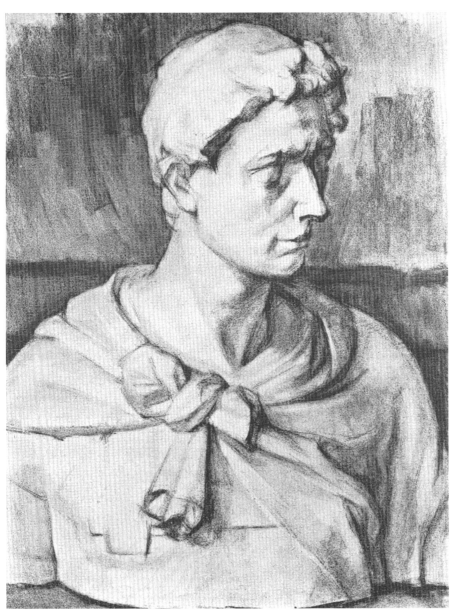

● 石膏素描完成圖　日本東京藝術大學學生作品

板搬到石膏像下面，在作畫的位置看就能發現錯誤的地方，初學的人應先以畫得正確為基本要求。

位置大致確定好了以後就可以開始畫輪廓，先找出若干點與點之間連起來的直線，兩個距離間的點連起來就成曲線了，用這種態度去畫，就可得到很正確之輪廓，同時石膏像的表現也會很結實。

如何畫明暗呢？明暗是一個形體受光後產生的陰影變化，有人說不是畫明暗而是畫出調子，但調子與明暗有什麼不同呢？有了明暗的諧調變化才有調子，這不過說得雅一點而已，難道調子就是不顧光線的關係把亮的地方塗成暗的，把陰影部份塗成亮的嗎？事實上調子也是依照光線來畫，沒有光線時，放在漆黑的地方根本不能用調子來畫畫，所以我使用明暗兩字來說明會比較通俗一點，而且更容易理解。

物體有凹凸，受了光線之後自然有明暗的變化，同樣一個平面，受光的強弱不同也會有變化，石膏像表面幾乎可說有無數的凹凸變化，因此，如能完美地處理這些變化，畫面自然就有立體感和調子，但若無良好的規劃安排明暗的順序，不但會顯得很亂，而且看起來也會很髒。

常常聽人說明暗分三面，有的人又加「反射」變成明暗分四面，說來頗有道理，但筆者一向是以近似的最暗色塊連成一個面積，然後另外連結相似次暗的顏色塗為一個面積依此類推地做下去，最後在簡單的幾個面積裡求更細緻的變化，於是能畫出很多不同明暗的色面。這些色面的統一是必須倚賴無數的明暗變化階段銜接，由最暗的漸漸變到最亮，這樣光線會比三個面變化得更多，而且能忠實地呈現明暗色面的變化。另外，瞇著眼睛來看明暗的變化也比較容易觀察。

3-4 強弱變化

綜合上一節所敘，就是以點與點之間連結的小直線，構成整個輪廓，而明暗是以相似的明暗各連成一個色面來處理，若加上形體的強弱，各色面之間的強弱變化就可以更進一步，畫得更完美。

遠山的輪廓是否比距離我們較近的樹木來得模糊？顏色也淡得多了？難道遠山沒有樹木？實際上是有的，這些樹木若走到山裡去看，可能比近樹還要大，顏色更濃，但為何如此？這就是所謂空氣的遠近法，遠方的景物色調會淡一些、模糊一點；近景的明暗、形體都會比較清楚。

因此，石膏像畫在平面的紙上，除了形體、明暗正確之外，還要加上強弱的變化才能將深度表現出來。形體、色面，都有強弱的變化，如後頭部就要模糊一點，而鼻子、眉毛部分可能界線要清楚一點，頸部可能比面頰模糊一些；色面也是一樣，不然就會一塊一塊地感覺很生硬。有的地方各色面的界線要很清楚，有的地方要似有若無，這樣才不致於生硬，這一切都是仔細觀察石膏像便可得知。

亦有一種沒分界線，到處都暗暗的畫法，這樣石膏像就像好幾天沒洗澡的人，很髒的感覺，也有擦得過分清楚，像瓷器一樣。總之，這種強弱的微妙變化，就是表現石膏像的立體感和質感的一個關鍵。

3-5 比較和檢討

上一節所述是形（線）、明暗（黑白）的觀察方法，在畫形體時一點與一點之間要畫直線，但其中任何一個點的位置決定，必須要上下左右互相比較後才能決定畫上去，如此才能畫得正確。明暗亦是如

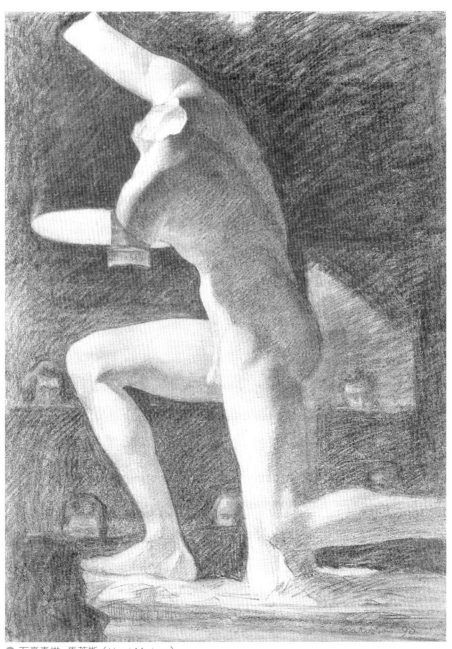

● 石膏素描　馬蒂斯（Henri Matisse）

此，看哪一個面積最暗，哪一個面積次暗，相差的程度又如何？點、線、面的觀察與構成，可說是畫素描過程中最重要的一項工作，明暗、形體、強弱都仔細地互相比較之後，才能得到很正確的素描。

當素描畫到某一個程度之後，應該要停下來檢討自己所畫的作品，有時也應該將素描放在石膏像下面比較，或退後比較，或看看同學們的作品，總會發現自己的缺點與需要改進之處。又或走到石膏像旁，從各個不同的角度觀看，甚至用手摸，也能體會出很多變化。最好的方法是做一次雕塑，便不難發現石膏像有許多出乎意料的變化。

如發現某一個地方有錯誤，接續地檢查是否附近還有其他的錯誤，由此可能會發現一連串的錯誤。總之要抓住病根所在，先由根本改起，才能通盤地改正過來。

為了統一石膏像的細部，可以多少省略部分支微末節，若能畫全部當然更好，但不要亂了大局，大概以瞇著眼睛所能看到的程度為基準，重點是不要以小亂大。

3-6 完成

所謂學無止境，繪畫亦無止境，要畫到什麼時候算完成，那就很難說了。我的原則是一個石膏像至少要畫三十二小時，大約畫到沒有辦法再畫，沒法再比較為止。

有些人一張一張畫得很快，我不主張這樣，我會要求畫到不能再畫為止。為什麼呢？要知道在感到自己沒法繼續下去時，還能反覆思考琢磨者，才會有進步。

過去很長的一段時間，我在師大保持了一米七六的跳高紀錄，要

● 石膏素描　畢卡索（Picasso）

● 石膏素描　經筆者指導入學三個月後的學生作品

● 石膏素描　經筆者指導入學六個月後的學生作品

我跳一米五十很簡單，到一米七十就難了，經過不斷努力之後，居然跳過一米七十。我想如果要再增一公分，就必須再下更大的工夫，因此要想發揮自己最高的能力並不難，只要肯下功夫努力。絕對不可以每次停在一米五十的地方自己就滿意了，要盡力而為，求更進一步。

讀者一定會懷疑，照上述所完成的素描，是否會千篇一律？在初學時難免如此，但畫了兩、三張之後自然就不同了，等到一學期結束，各有各的風格，且不失上述的精神。試看東京藝大的素描不也是各有不同巧妙嗎？我的眾多學生也是如此，有的人擅長於形體描寫、有的擅長於表現明暗的感覺，這是天生資質之不同。能引導學生的長處，使之發揮光大，又補正其缺點與不足，是做為老師的責任，同時也要引導學生發揮其個性，並且給予發揮的機會，千萬不可把學生教成是自己的翻版，這也是學素描的人應當注意的。前頁的石膏像素描是筆者指導的學生作品。（試著與初入學時的程度相較的結果。）

3-7 表現的方法

一 因使用材料方法的不同，產生的不同表現方法。

使用炭條、指頭、布、饅頭的方法，依畫者偏好，而有下列不同的感覺和表現方法。

1. 完全使用炭條，利用炭條原來的色澤，不加手指、布、饅頭的壓制，只有炭粉附著於紙上。

這個方法要使用 M.B.M 炭條紙，及具有極熟練技巧者始能勝任。要完全利用炭條與紙的磨擦，而且特徵是明暗鮮明，並得到炭條新鮮的色澤，感覺較強烈，有點像野獸派利用原色顏料作畫的感覺。

2. 將炭粉完全壓進紙心。

不同於第一類，感覺比較柔軟，容易表現石膏像的真實色澤，但必須留意不要擦得過甚，以免只剩下炭條的痕跡。

3. 炭條畫於紙上之後，用手指輕壓，表現出柔軟的氣氛。

這又與第二項不同，第二項的方法乃完全將炭粉壓進紙心，而這個方法只是壓一下，仍留有筆觸的變化，較有韻味。

4. 先畫出陰影和中間調子之後，再用饅頭當作白色的筆削出白的、亮的部分。

這種經饅頭削過的白線很美，但要注意，削的面積不要太大，要輕輕的，有些人會拿著饅頭就拚命擦，像畫寫意畫那般「豪放」，以致畫面紊亂失控。

5. 與第四項相對的方法是留下石膏像的明部，而在陰影中活用炭筆的線條。

使這種線條成有規則的線狀組織，如國畫中畫松針之交叉線條自有其美妙的地方。

第四項是表現白色線條組織之美，第五項是表現黑色線條之美，兩項都先要有豐富的中間色。

6. 用布輕輕擦拭之後，然後再畫。

或用饅頭削，到最後看不見用什麼方法畫的，渾然無筆觸，只有色面與色面的交錯。

7. 綜合一到六的方法於一張素描的。

在大部分的地方上了炭條，用布（第六項）輕輕擦過之後，再加

炭條（第五項）、用饅頭削出白線（第四項），然後用炭條畫之後，用指頭輕輕壓一下（第三項），最暗的地方加上完全沒加工的炭條（第一項）。在頸部或凹下去部分用手指強力將炭粉壓下去（第二項），這因石膏像位置之不同而運用各種技法來組成一張素描，可說是最無懈可擊的畫法。

二　因畫者對石膏像解釋不同而產生的不同表現方法：

1. 完全由陰影組成。以明暗變化構成整張畫面，不用線條的方法：

　　這種素描是基於——自然界的物體本身並沒有線條，線條乃是抽象的界線，物體只有形體的不同、色面的差異，因而在畫作上只用明暗來構成，明暗之界線及色面自然造成線狀的交界，而成為輪廓，並不是靠畫線條來構成。

　　採用這種方法來畫的素描者很普遍，唯一的缺點是易陷於形體不正確及造型散漫。優點是表現的方法甚為自然，適合畫渾然巨物的石膏像，如羅丹的巴爾扎克像。但這種畫法，要注意色面與色面的交界，有的要清楚，有的要模糊，才不至於顯現出髒的感覺。

2. 強調形體的畫法：

　　這種素描輪廓線要清楚，即使陰影亦要明暗分明，各種陰影之面積亦有其形體，優點十分簡明有力，缺點為易流於生硬。

　　這是與第一種相對的方法，有人擅長於陰影表現的畫法，有人專長於形體的畫法。

3. 分析「面」的畫法：

　　畫石膏像時，必須透過作者的解釋，分析出較清楚的「面」，畫

面上看起來是由幾個大的面所組成，畫法很堅實。但強調面的結果，往往容易將石膏像畫成瓷器製品甚至銅製品的質感，但假如表現適當，則不失為一種很基本的畫法。

4. 強調石膏像上面的立體：

這種畫法會讓人有即使在石膏上的小凸起也想表現出來的感覺。

5. 強調空間的方法：

畫上背景，設法使石膏像與背景渾然成為一體者，亦有借背景加強石膏像者，但避免憑空添加花瓶、屏風等物，變成室內裝飾。

6. 仿名畫家的表現方法：

有人仿塞尚的畫法，有的像秀拉的素描，這種仿名畫家的畫法偶爾也有人這樣做。

總之以上是由於作畫的人，天生資質之不同，而有不同的解釋方法，事實上，多數人都是兼容並蓄，才能畫出完美的石膏像。

3-8 幾個應注意的事項

・人和畫架要有充分的距離。大約一個手臂伸直的距離，要坐得端正、挺胸。

・要在能夠充分看到石膏像的位置畫，不要離開石膏像太遠。

・要專心研究、充分觀察。

・畫面、指頭隨時保持清潔。

・即使畫失敗了也要留起來，努力去完成。

‧不要太拘束，大膽地畫小心地觀察，相信自己的眼睛。

‧不要把石膏素描當作肖像來畫。

‧從大處先畫，然後再注意細部。

‧不要使用隔夜的饅頭。

‧擦拭炭條，不要單靠饅頭，也要懂得活用自己的手指。

‧饅頭也可當作白色的筆使用。

‧未加背景時，畫面空白處保持乾淨，簽名要簽在適當的地方。

‧勿在石膏像上加畫眼珠、眉毛、甚至假髮等。

3-9 大學入學考的石膏素描

　　入學考之石膏像素描，原則上只從石膏像的頭頂畫到胸部底邊即可，圓型底座可不必畫。而畫紙上下若能各留1~1.5公分更好。形體、明暗正確則為要求的標準。

　　以上僅就筆者個人的見解，雖非大學考的給分標準，但應該是相去不遠。

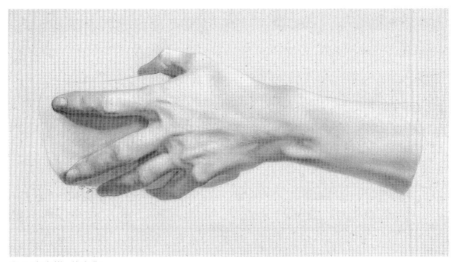

● 石膏素描　佚名作

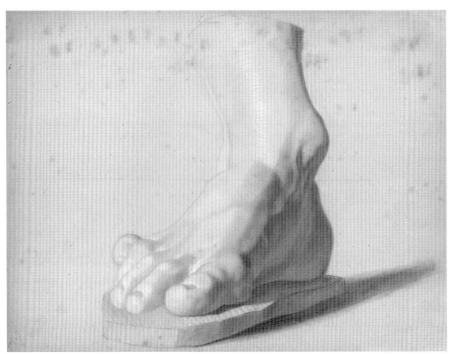

● 石膏素描　佚名作

● 石膏素描　佚名作

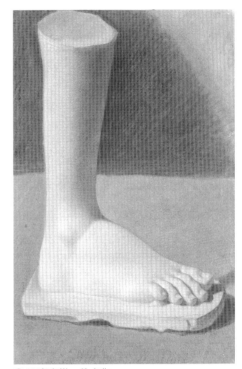

● 石膏素描　佚名作

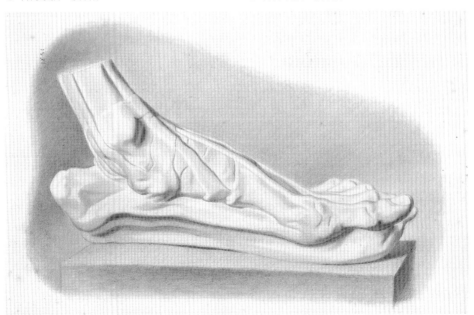

● 石膏素描　佚名作

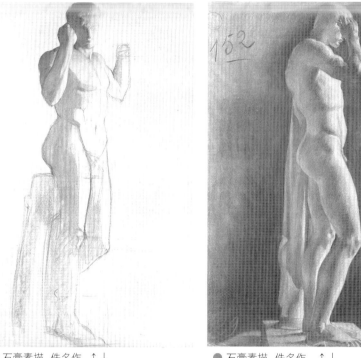

● 石膏素描　佚名作　↑↓

● 石膏素描　佚名作　　↑↓

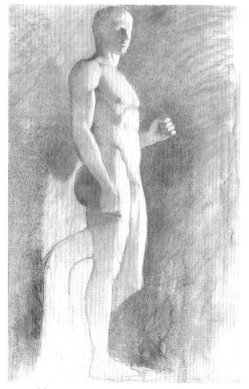

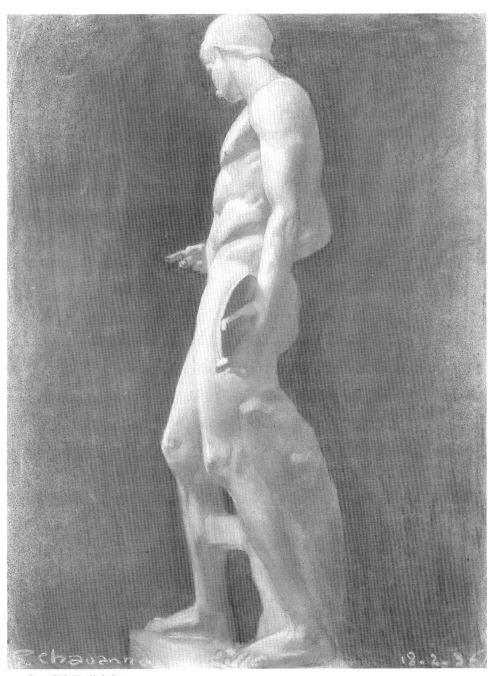

● 石膏素描　佚名作

● 石膏素描 佚名作

● 石膏素描 佚名作

● 木炭素描 筆者指導的學生作品

● 木炭素描 筆者指導的學生作品

● 木炭素描　筆者指導的學生作品

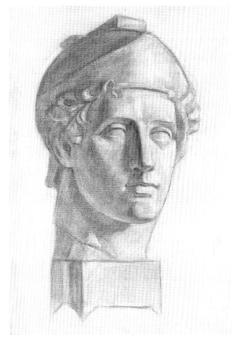

● 木炭素描　筆者指導的學生作品

● 木炭素描　筆者指導的學生作品

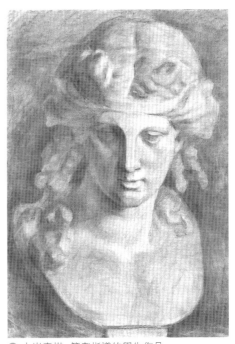

● 木炭素描　筆者指導的學生作品

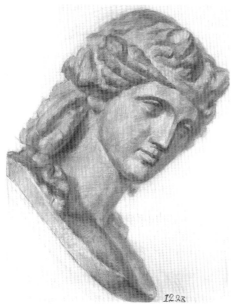

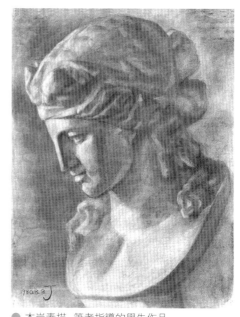

● 木炭素描　筆者指導的學生作品

● 木炭素描　筆者指導的學生作品

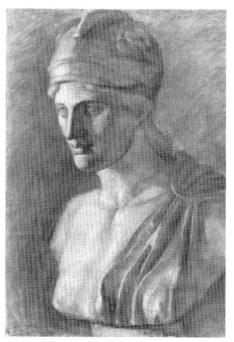

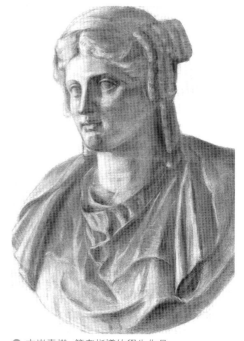

● 木炭素描　筆者指導的學生作品

● 木炭素描　筆者指導的學生作品

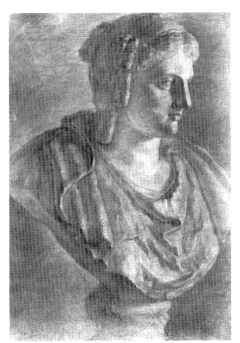

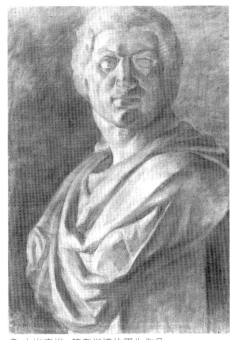

● 木炭素描　筆者指導的學生作品　　　　　● 木炭素描　筆者指導的學生作品

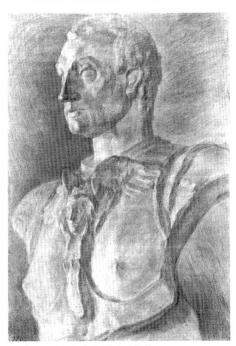

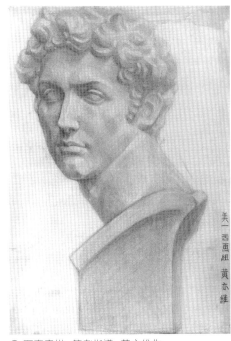

美一西畫組　黃亦維

● 木炭素描　筆者指導的學生作品　　　　　● 石膏素描　筆者指導　黃亦維作

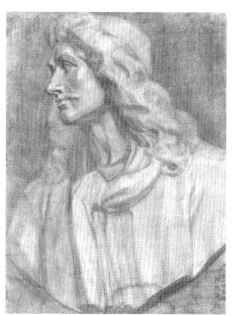

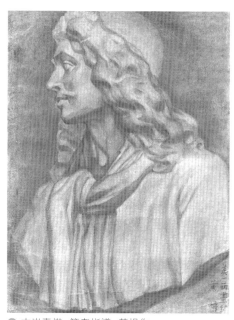

● 木炭素描　筆者指導　蘇國慶作

● 木炭素描　筆者指導　黃楫作

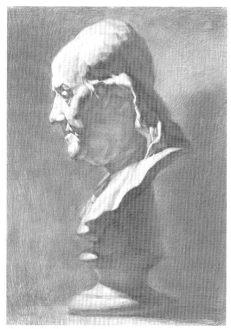

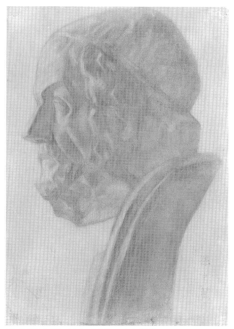

● 木炭素描　呂宗燦作

● 石膏素描　筆者指導　孫中慧作

● 木炭素描　陳景容作

● 木炭素描　筆者指導的學生作品

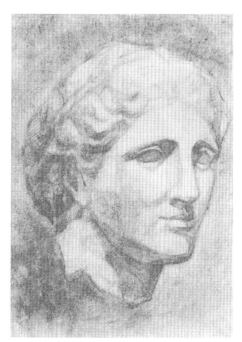

● 木炭素描　筆者指導　陳幸婉作

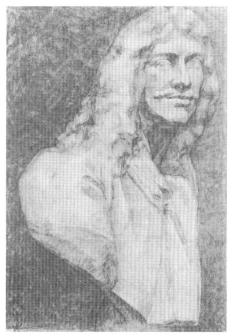

● 木炭素描　筆者指導　盧天炎作

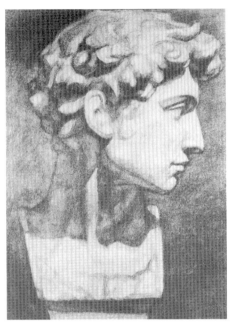

● 木炭素描　筆者指導　張耀元作

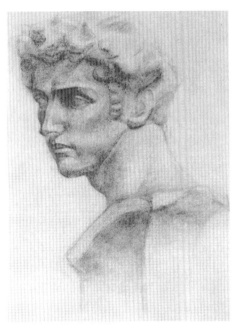

● 木炭素描　筆者指導　曾毓彬作

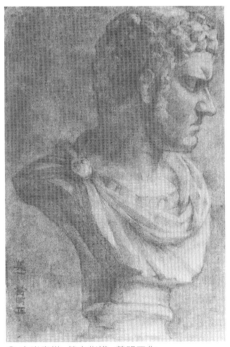

● 木炭素描　筆者指導　黃明正作

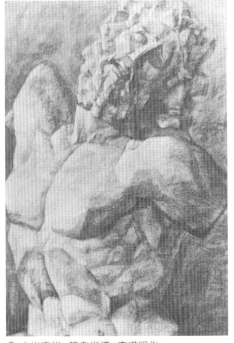

● 木炭素描　筆者指導　李漢明作

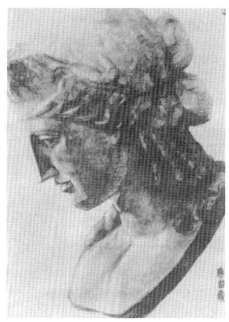

● 石膏素描　筆者指導的學生作品

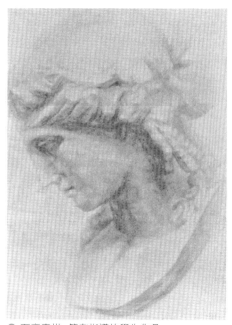

● 石膏素描　筆者指導的學生作品

● 石膏素描　筆者指導的學生作品

● 石膏素描　筆者指導的學生作品

● 石膏素描　東京藝大學生作品

● 石膏素描　日本東京藝術大學學生作品

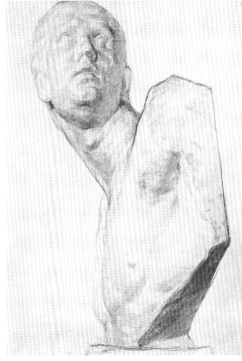

● 石膏素描　日本東京藝術大學學生作品

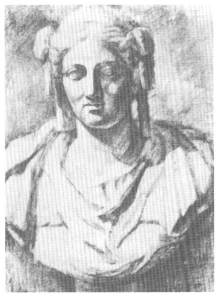

● 石膏素描　東京藝大學生作品

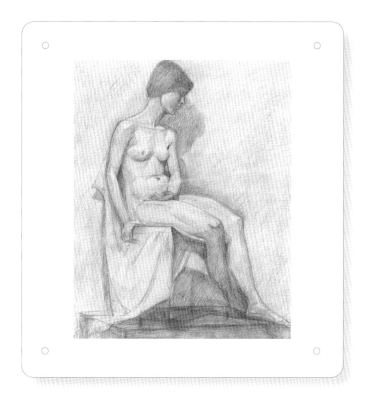

第三篇
素描的實際技法
人體素描

第一章　人體素描概説

　　人體素描顧名思義是以人體為題材的素描，和石膏像素描一樣，只是在題材上有不同，而在素描方法上，精神是相同的，例如炭條的用法、饅頭以及其他各種方法，都可以應用在人體素描上。因此在本篇內文中，凡是在石膏像素描已敘述過的，均不再重覆。

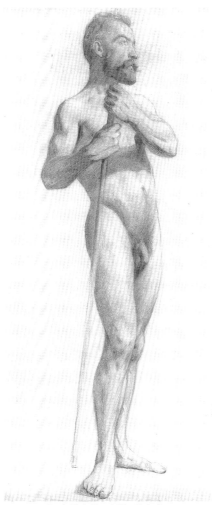

● 人體素描　木炭　佚名作

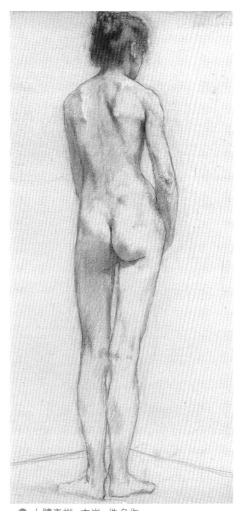

● 人體素描　木炭　佚名作

　　或說，石膏像素描和人體素描不完全是異曲同工，在基本觀察方法、畫法以及解釋的方法雖然大致相同，但因人體素描的「人」是會動的，所以在作畫之前要自己來擺姿勢，這就是一個大異其趣之處。石膏像都是取自古典名作，因此在姿勢上就不用花精神想，只要選好角度就可以。但畫人體就不是這麼簡單，人體素描在作畫之前要先考

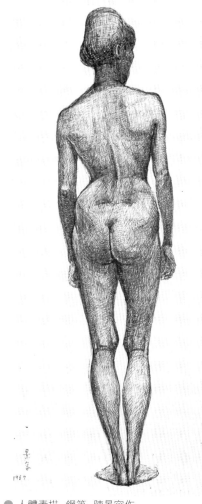

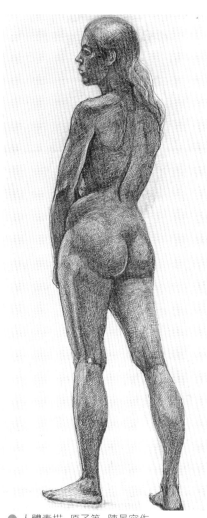

● 人體素描　鋼筆　陳景容作　　　　　● 人體素描　原子筆　陳景容作

慮好需要模特兒擺哪種姿勢，再加上人體的形體又不像石膏像原作經名家整理過，形體複雜，還要利用人體來做出一個造型美，所以必須花腦筋來整理。至於明暗變化，因為複雜得多，不但肉體本身有色澤，甚至臉部與胸部膚色深淺亦有不同，因此比石膏像困難許多。

但是否要畫好石膏像素描之後才能開始畫人體素描？事實上並非如此，反而一面畫石膏像一面畫人體素描會更恰當。因為前者是靜態，而後者則富動感，所以只要在畫了一段時間的石膏像素描之後，即可同時進行人體素描的研究。

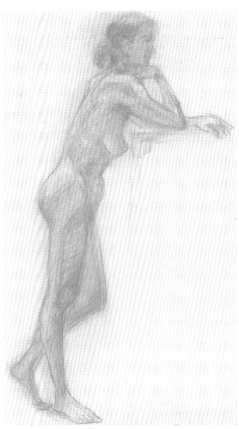

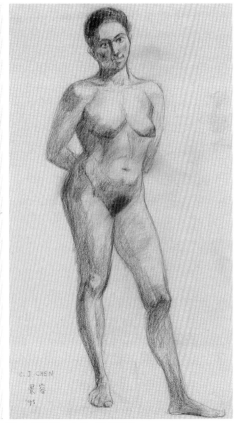

● 人體素描　木炭　陳景容作　　　　　● 人體素描　木炭　陳景容作

第二章　如何畫人體素描

2-1 人體與解剖學

　　學畫人體之前最好能先從解剖學來做事前功課，尤其對骨骼、筋脈與肌肉的構造及其相互關係做好徹底研究。

　　為什麼呢？因為人體就像一個活動的機械，是以骨骼為支柱，例如站的時候若左腳用力，左邊的骨盤必是會比右邊高一些，因而影響肩部的左右高低。至於身體上各部分的小突起，也會因筋、骨、肌肉的影響而有凹凸變化，因此**研究「解剖學」是畫人體素描必備的條件**。

　　解剖學內容複雜而專業，自然無法在此詳加介紹，因此希望對人體繪畫有興趣的讀者，另尋解剖學書籍自行研究，當然若能夠實際作屍體解剖效果會更佳。

2-2 姿勢

　　當模特兒來了之後，第一件事情便要決定姿勢，無論何種姿勢都可分為動態與靜態兩種，以及站立、躺臥、坐姿三種姿態，同時頭、胸、四肢可以看成幾個

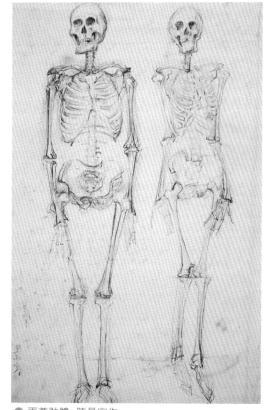

● 兩尊骷髏　陳景容作

軸，因而又可分正面性與否，由上述三類可以互相組合成很多種姿勢。初學的人應先畫立姿，雖然立姿較難畫，但姿勢端正，不易變動，容易掌握，而且易於研究肌、骨、比例與重心等關係。

最簡單的姿勢是立正的姿勢，這是靜止而立的正面性姿勢，所有的輪廓在一直線，因此可說是安定、嚴肅的姿態，但過於呆板，這種姿勢模特兒比較容易感到疲倦，所以很少畫家畫這種姿勢。所謂正面性便是指鼻子與肚臍連接的線，在同一垂直線上，如埃及的雕刻、佛像中的如來坐像等。

若改用「稍息」的姿勢，以一腳（支腳）做重心，另一腳（遊腳）放鬆，這種姿勢就顯得優美多了，同時雙手可自然垂下，或一手放在腰部或雙手合於腹部或叉腰等，均可將這種姿勢做很多優美的變化，若在頭部增加動勢則又有更多的變化。以一腳為支點支撐全身重量，另一腳為遊腳可輕鬆地擺出各種姿勢，在龐貝廢墟的壁畫、安格爾作品中都有這種姿態，希臘雕刻中這種姿勢尤其多。這種姿態的特徵是可以把人體的左右區分成直線狀與曲線狀，如安格爾之「泉」，支腳與持瓶這一側形成曲線，另一側則直線居多。

其他立姿如梅約爾的雕刻將一腳置於前，一腳置於後，而將重心放在前腳上。或如克萊克將人體各部分的軸，轉成不同的方向以表現輕快的表情。又如米開蘭基羅的雕刻顯現「悲壯」，除了可說是作者的資質因素，也由於姿勢不同，給予作者不同的感受而形成出來的。

不過也因為站的姿勢，可以研究全身的比例、重心，所以在歐洲、日本，初學人體素描者，都以站的姿勢為原則。

至於坐的姿勢，就有許多角度可以表現安祥的神態，而坐在地上則可以表現出冥想、沉思，甚至於悲痛的感覺。

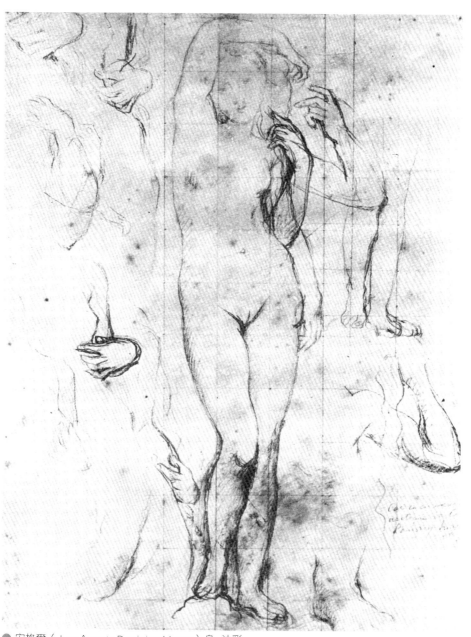

● 安格爾（Jean-Auguste-Daminigue' Ingres）泉 油彩

　　躺的姿勢可以表現官能的情趣，但初學者對躺的姿勢還是少畫為佳，應先將站的姿勢畫熟了，其他坐的、躺的姿勢也自然能畫得差不多了，因為畫一個人，重心要如一支釘子釘在模特兒台上一樣安定是不容易的，若比例上有誤差，立姿較容易發現，同時立姿在動勢上也比較容易研究。

　　我在留日期間大都畫站的姿勢。上課前要決定畫何種姿勢，是採用表決的方法，先由模特兒做三次不同站立的姿勢讓學生們速寫，速寫之後再由學生表決選擇正式姿勢。

　　決定姿勢之後，會在模特兒的腳部位置框出腳掌的輪廓，確使模特兒的角度固定。便可開始作畫，每次畫20分鐘，休息10分鐘。

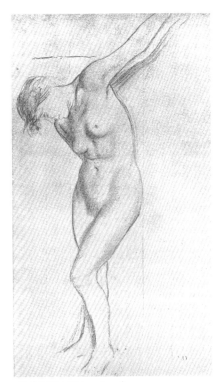

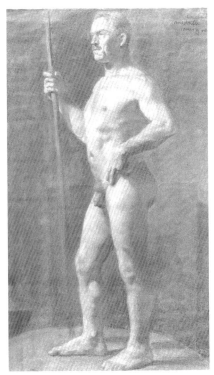

● 狄迦作（Edgar Dega）　　　　　　● 人體素描　木炭　佚名作

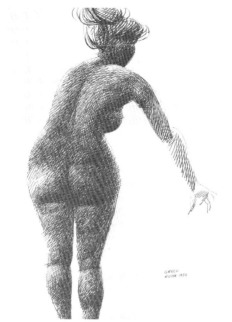

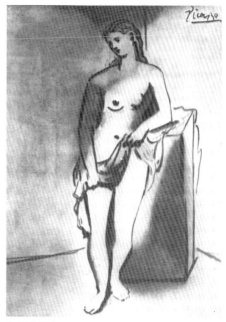

● 古萊克作

● 畢卡索作

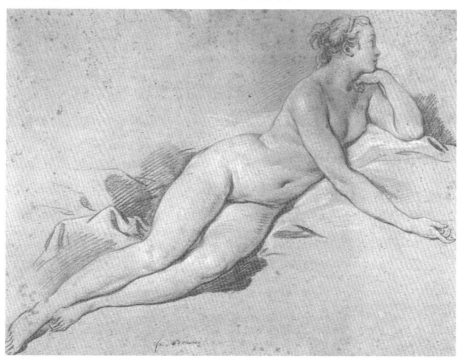

● 易表現官能表情之臥姿　布修作

2-3 如何畫立姿

　　畫立姿要先觀察這個姿勢是以哪一腳為支腳，看清楚之後，再看全身的動勢，抓住了動勢之後，再做以下工作：

（一）先量模特兒的中心，在紙上也做出中心點。

（二）量模特兒的頭部和身體的比例等分。

（三）決定上下的比例之後，先看左右的比例，人的各個器官大都是左右對稱的；再看左右的高低，如腳踝、雙膝、腰、雙乳、背、兩耳朵等，看右邊比左邊或高、或低，究竟高多少或低多少？左右對稱的用弧狀線輕輕畫一下，比較容易比較出左右的高低。

（四）將這些連結之後，便可進一步找出支腳的腳踝和頸部的垂直線，看距離這垂直線多遠，如此形體部分便可大致抓到重點。

（五）陰影的處理方法如同石膏像素描的方法，但要注意肌肉、筋骨的突起、凹下，以及肌肉較多的部位和骨頭突出部分的光線變化和差異，以免畫肉不畫骨。

（六）其他各種畫法一如石膏像素描，不再重述。

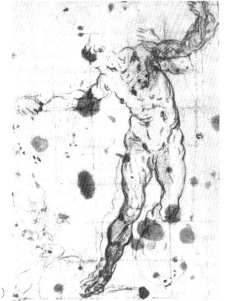

● 底稿素描
丁特列托特作 \
（Jacopo Robusti Tintoretto）

人
體
素
描
欣
賞

立
姿

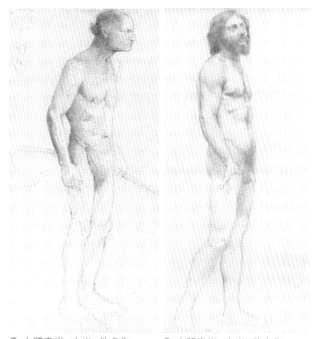

● 人體素描 木炭 佚名作　● 人體素描 木炭 佚名作

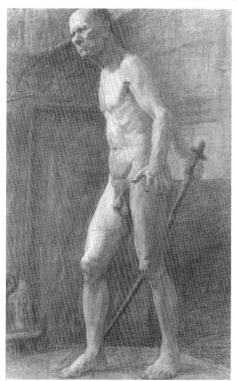

● 人體素描 木炭 佚名作

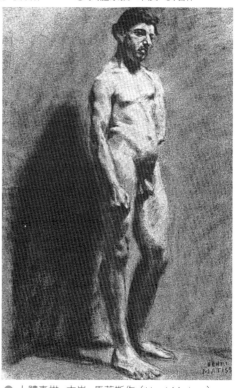

● 人體素描 木炭 馬蒂斯作（Henri Matisse）

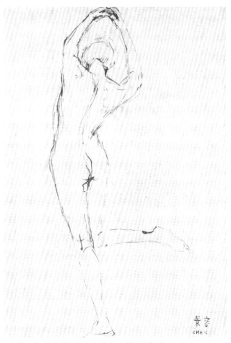

● 人體素描　墨水竹筆　陳景容作

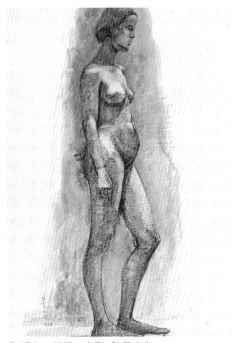

● 裸女　鉛筆、水彩　陳景容作

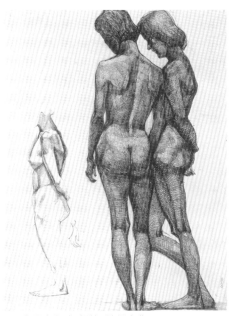

● 兩個裸女　鋼筆　陳景容作

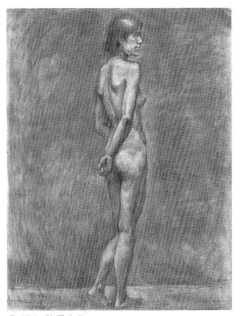

● 裸女　陳景容作

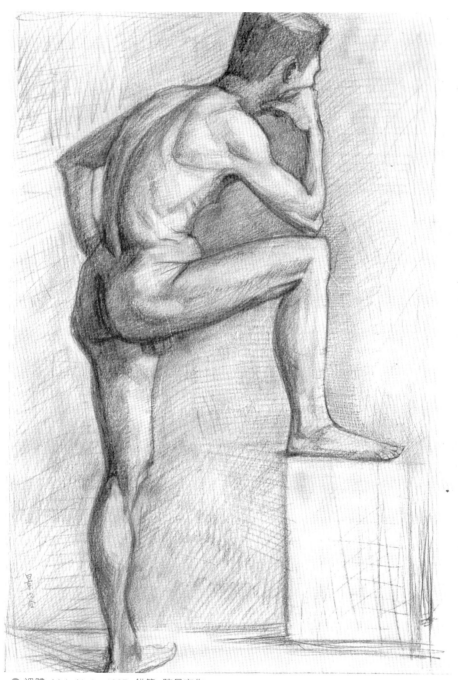

● 裸體　Male Nude　1967　鉛筆　陳景容作

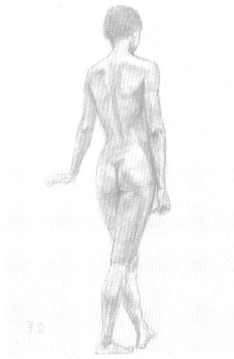

● 人體素描　炭精筆　陳景容作

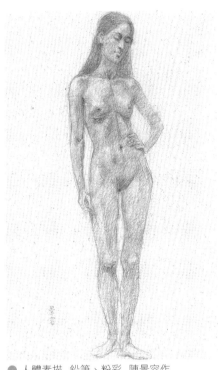

● 人體素描　鉛筆、粉彩　陳景容作

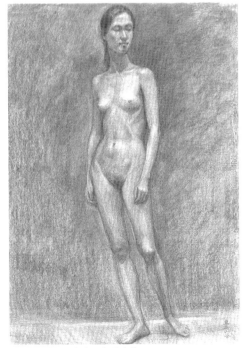

● 人體素描　木炭　陳景容作

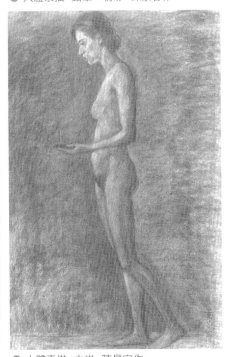

● 人體素描　木炭　陳景容作

2-4 坐姿與臥姿的畫法

　　坐姿與躺姿的觀察方法和立姿相同，但當模特兒腰部酸了，可能需要在胝股變換施力點以舒緩酸痛感，這時姿勢就會有些變動。

　　這種情況很不容易糾正，因此在第一次擺的姿勢中就應盡量把握住模特兒的動態、骨骼。模特兒若動了，最好等回復原狀後再修改形體，才不會跟著模特兒的變動而改來改去，變得難以收拾。

　　畫法亦可參考立像的畫法，總之，要注意頭部、頸部、四肢與身體各部分之間互相的關連。

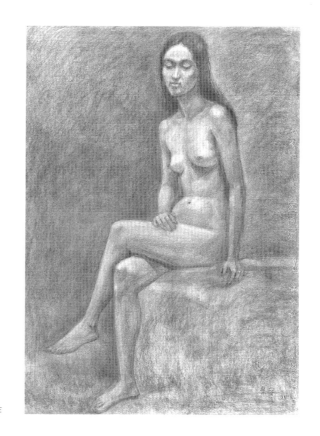

● 人體素描　木炭　陳景容作

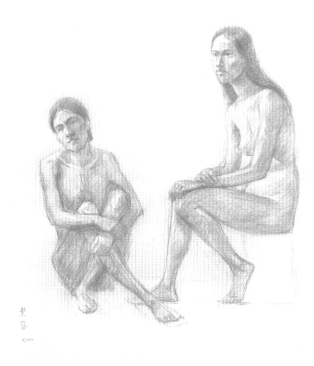

● 人體素描　陳景容作

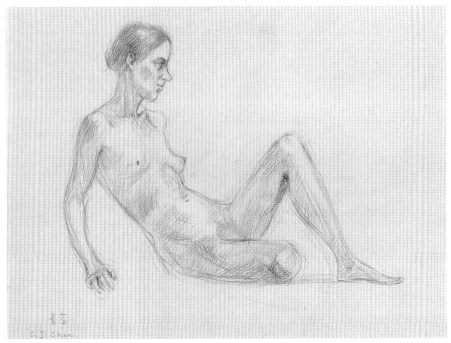

● 人體素描　鋼筆彩　陳景容作

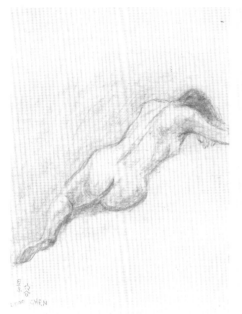

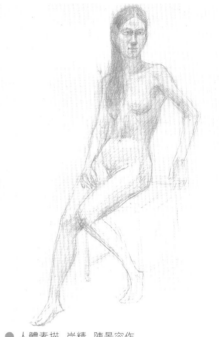

● 人體素描　炭精　陳景容作　　　　● 人體素描　炭精　陳景容作

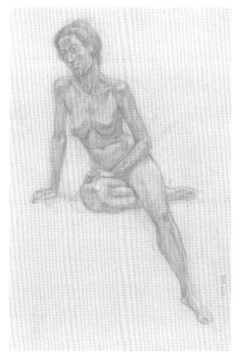

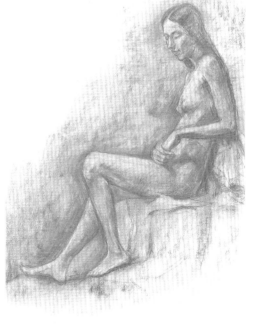

● 人體素描　炭精　陳景容作　　　　● 人體素描　炭精　陳景容作

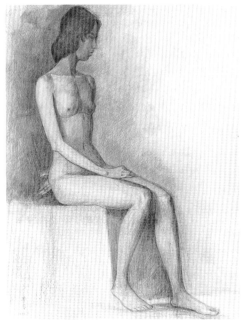

● 人體素描 木炭 陳景容作

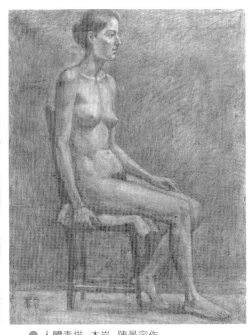

● 人體素描 木炭 陳景容作

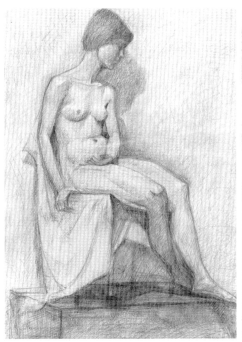

● 人體素描 鉛筆、粉彩 陳景容作

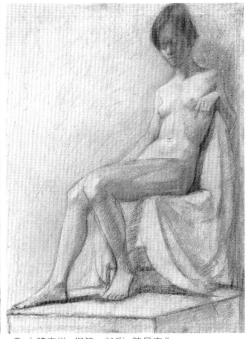

● 人體素描 鋼筆、粉彩 陳景容作

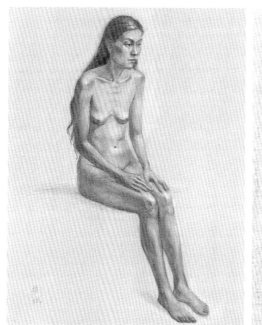

● 人體素描　木炭　許維斌作

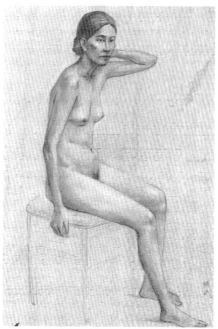

● 人體素描　木炭　許維斌作

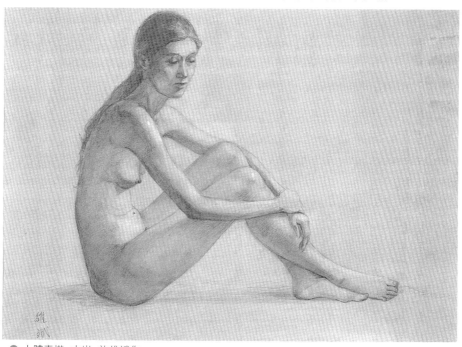

● 人體素描　木炭　許維斌作

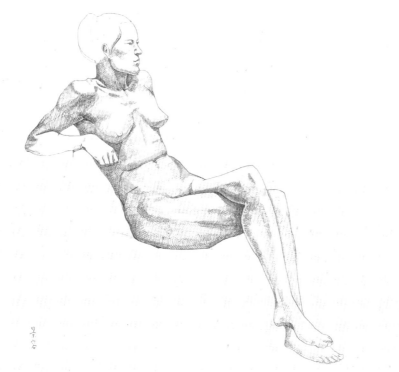

● 人體素描　鋼筆　陳景容作

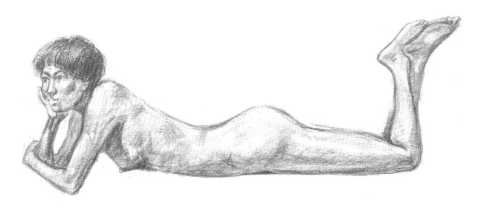

● 人體素描　炭精　陳景容作

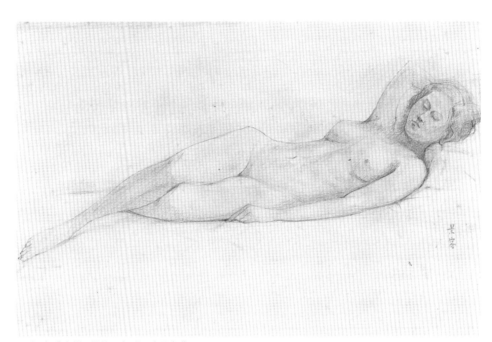

● 人體素描　鉛筆、粉彩　陳景容作

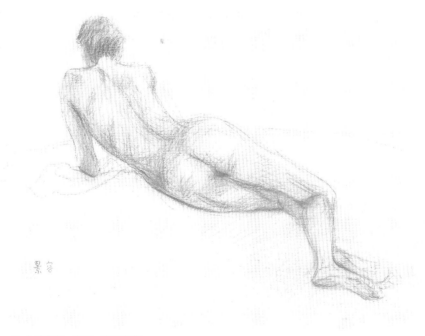

● 人體素描　炭精　陳景容作

2-5 安井曾太郎對素描的見解

　　我在東京藝大求學時，每逢新生入學，學校便會舉辦一次安井、梅原素描展。安井曾太郎先生，為東京藝大已故教授，畫展中展出十多張安井老師在巴黎研究繪畫時的素描。據聞安井老師在巴黎美術研究所時素描的成績相當優異，這畫展的意義就是要給新入學的同學一個畫素描的標準。

　　筆者將安井曾太郎先生的素描，選擇具代表性的作品列於本節之後，以作為學習人體素描者的參考。而在東京藝大畫展的會場上，一定會掛出安井老師親筆寫在原稿紙上關於畫素描的經過及畫法，他的字體十分端正秀麗，當我們參觀了安井老師的素描之後，再讀他所寫的文字倍感親切，我想這篇文字對初學人體素描的人頗有益處，茲將原文翻譯如下：

　　「當我看這些素描的習作時，我總會想起當時在巴黎修利揚畫室的往事；我那時住在巴黎像貧民區的地方，每天早晨我都坐馬車到畫室，從馬車上懷著愉快的心情看那些街景。

　　修利揚畫室裡有「羅蘭斯教室」與「巴塞教室」及一個雕塑教室，我從一九〇七到一九一〇年都在羅蘭斯教室研究。羅蘭斯對形體與明暗的要求都很嚴格，實為一位好老師。我在教室裡，素描比油畫畫得多一點，像普通學畫的人一樣，在素描紙的中央做垂直線決定中心，再看身體的比例，也常用帶有鉛球細線的測量器來測量人體的重心，然後再由大塊形體和明暗的變化先畫，而後漸漸移到細部的描寫，而畫臉部和手的細部也常用紙捲成的小擦筆。至於背景，可畫可不畫，而我習慣畫背景，我還記得塗背景的時候，炭條粉常會弄髒人體部分，這時我就用指頭輕輕一壓，讓這些炭粉變成中間調子。

　　在教室的牆壁上貼有很多油畫和素描比賽得獎的作品，其中有很多好作品，因此也獲益不少。那時我喜歡羅丹的作品，因此，我的素描也受了羅丹的風格影響。

　　在畫室研究了很多素描，也累積了不少作品，一九一四年第一次世界大戰我從巴黎要回到日本時，因為行李的限制，因此把很多身邊物留置於巴黎，未帶回到日本，於是這些素描就丟在巴黎，當時並不會感覺到可惜。後來我的朋友天文學者福見尚文君將這些素描從巴黎帶回來給我，於是我的這些素描終於又回到了我的身邊，這些素描就是從當時在畫室所畫的素描作品裡選出來的。」——《安井曾太郎記》。

　　看了這些素描，我們可以得知，人體素描的畫法是從石膏像素描應用過來，例如構圖是採取上下畫滿的原則，明暗、線條一切都莫不源自石膏像素描。

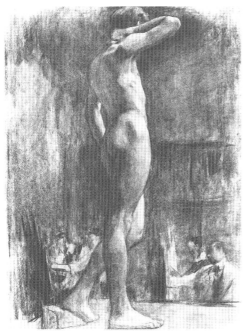

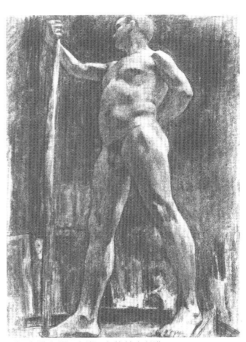

● 人體素描　木炭　安井曾太郎作　　　　● 人體素描　木炭　安井曾太郎作

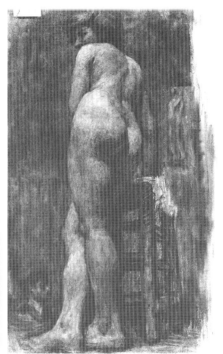

● 人體素描　木炭　安井曾太郎作

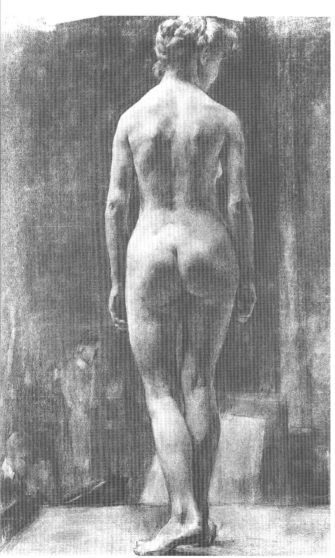

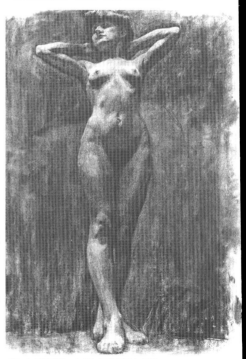

● 人體素描　木炭　安井曾太郎作

● 人體素描　木炭　安井曾太郎作

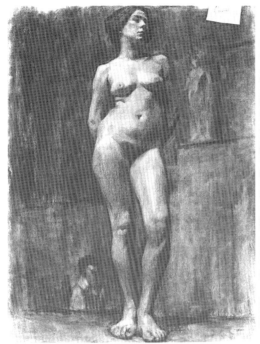

● 人體素描 木炭 安井曾太郎作

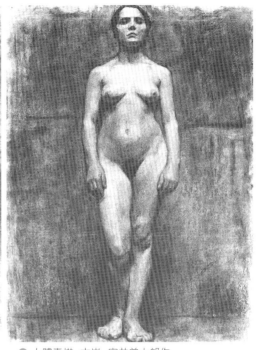

● 人體素描 木炭 安井曾太郎作

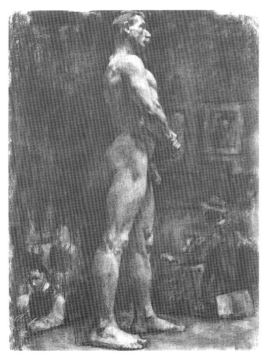

● 人體素描 木炭 安井曾太郎作

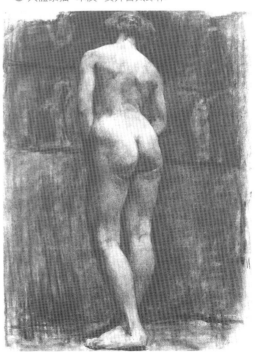

● 人體素描 木炭 安井曾太郎作

2-6 頭、手以及其他部分的畫法

頭像是古今畫家最感興趣的題材之一，歷史上每一個時代都有以頭像為繪畫題材的好作品。頭部的正面像有一種莊嚴、永恆感情的表現，側面像則有抒情、幻想的感覺，正因這樣，我們亦可能在人體之外作頭部的素描。

在油畫傳統上比較少用臉部來表示喜、怒、哀、樂，較多藉重手的變化來描繪情感變化，例如達文西的「最後晚餐」壁畫，有的人雙手伸開如臨深淵，有的指向胸部表示良心，而有的手抓錢袋以表示內在的感情，諸如此類，可以說是藉由手勢來表示內在的情感，不失為油畫的傳統表現方法。而關於衣服上的皺折，達文西做過很好的素描。畫衣服的皺折，不只要畫出質感，使人看得出是什麼布料，同時還要使人領會出衣服裡面所覆蓋著的人體是什麼部分。

在歐洲畫著衣人物，往往先要畫好人骨素描，然後再畫裸體，最後才畫人物，著衣人物也是應由骨骼研究做起，而不單只是畫布紋的起伏變化而已。這種研究的精神實在令人佩服。因此想以人物構成畫面的初學者，不但要具有能憑空畫出人體各種姿態的本領，同時也要記住骨骼、筋絡、肌肉的部分，以及隨各種肢體動作而引起的伸屈變化，並畫出形體，才能在沒模特兒的時候也能畫出自己想像的人體。

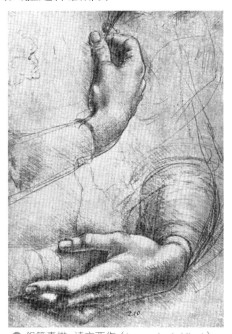

● 銀筆素描　達文西作（Leonardo de Vinci）

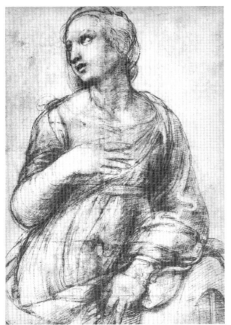

● 拉斐爾作（Raphael）

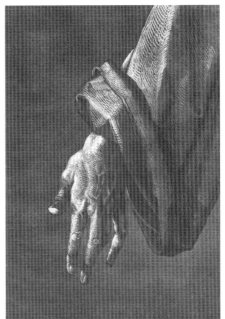

● 杜勒作（Albrecht Durer）

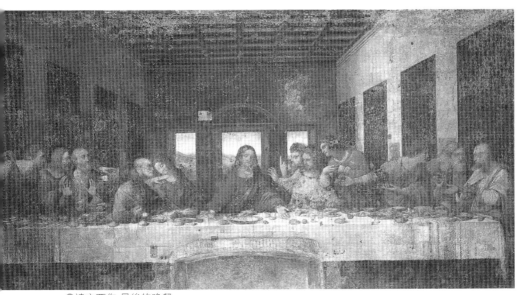

●達文西作 最後的晚餐

人體素描欣賞 頭、手及其他

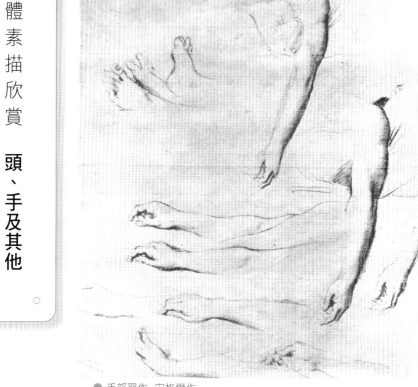

● 手部習作　安格爾作

● 肖像畫的製作程序

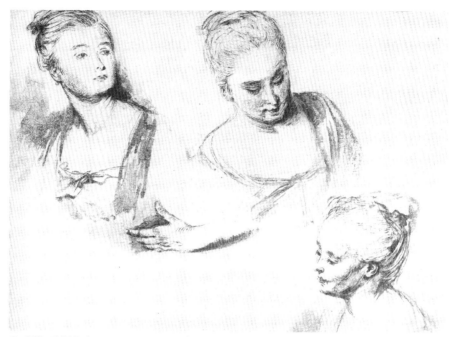

● 素描　華鐸作（Jean-Antoine Watteau）

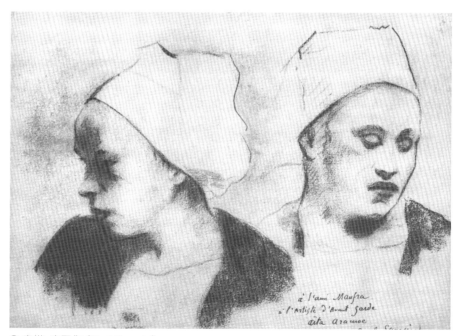

● 素描　高更作（Paul Gauguin）

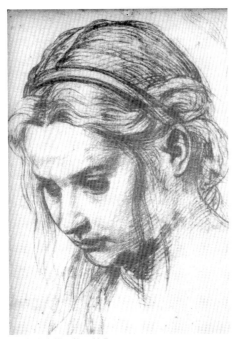

● 人像素描 薩爾特作

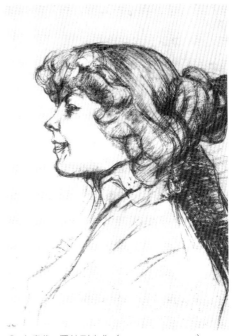

● 自畫像 羅特列克作（Toulouse Lautrec）

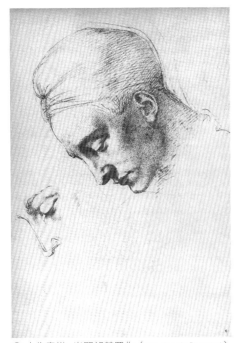

● 人像素描 米開朗基羅作（Michelangelo Buonarroti）

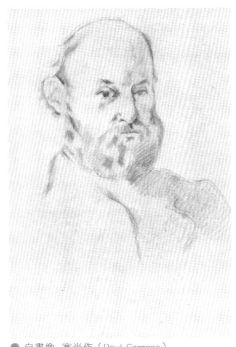

● 自畫像 塞尚作（Paul Cezanne）

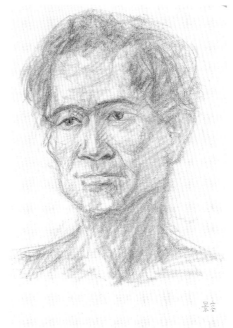

● 人像　陳景容作

● 人像　陳景容作

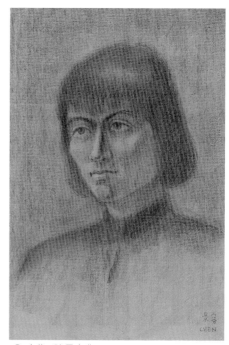

● 陳小姐　陳景容作

● 人像　陳景容作

2-7 群像與畫面上人體的處理

群像是由幾個人組合在一起的畫面。兩個人的群像，在古代以亞當、夏娃為題材的最多；三個人的群像，則以三美神之類的最多，但三人以上就必須要妥善安排，才不會引起混亂。

先說兩個人的群像，這是只要有二個模特兒即可以構成，如二個模特兒都面向畫家站立的兩個正面，其次就可以變成一正一反，一正一側、或二個相連、或一前一後，亦可一站一坐，或一坐一臥而構造出多種優美的畫面。故可以將兩個人看成兩個長方形，將這兩個長方形構成兩個立體來畫，再者須決定好那一個做主體，而另外一個就做為陪襯的副體，如此架構起來便容易多了。

光畫一個模特兒的時候，習作氣息會很重，而畫兩個模特兒則可以做成很多有趣的構圖。

對群像的想法，同時也可以用兩個立體組合成一個立體，而有一種加倍立體的感覺，例如畢卡索的畫——同一個模特兒有畫正面的胸部卻又再加上一個正面的臀部，無非是尋求在一個人的身上找出一個「加倍的立體。」由兩個以上的人物組合的群像，有時會切掉其中一個模特兒的一部分，所謂切掉，是指此模特兒被另一位模特兒遮住了，但往往會形成更有趣的畫面。

而在只有一個模特兒的畫面上，也有這樣的情形，所謂七分身的人物，即是切了一部分不用，這是依照畫家的主觀判斷而切掉的。

但在習慣上最好不要將切線切在頸子、雙肩、雙乳、肚臍、膝蓋、腳踝、手指、腳指頭之上，尤其畫臥姿，常會把腳指頭切掉，這是必須加以避免的作法。

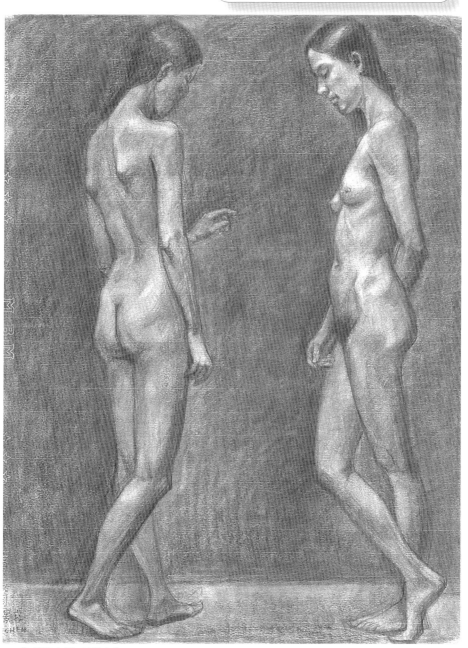

● 群像素描　陳景容作

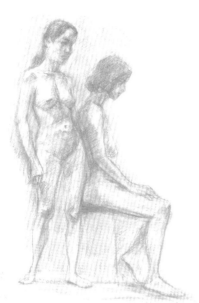

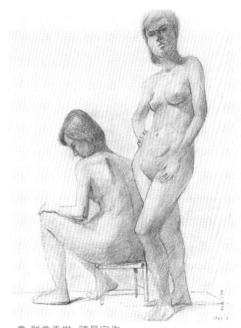

● 群像素描　陳景容作

● 群像素描　陳景容作

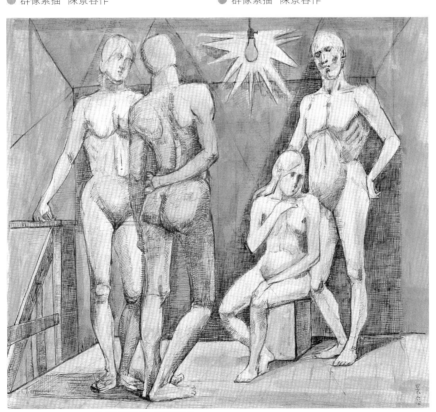

● 群像素描　陳景容作

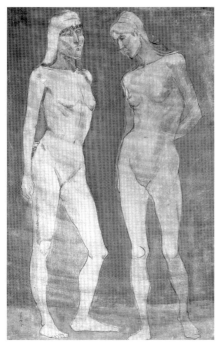

● 群像素描　陳景容作

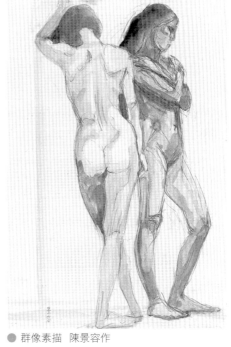

● 群像素描　陳景容作

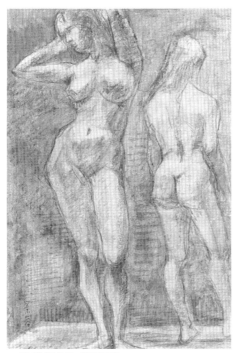

● 群像素描　陳景容作

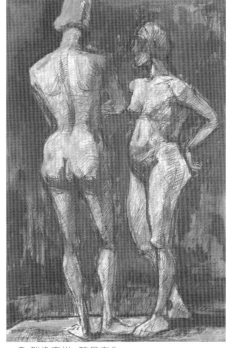

● 群像素描　陳景容作

2-8 人物素描的技法

　　人物素描正如石膏像素描，除了用炭條之外亦可用鉛筆來畫，炭條的使用技法在石膏像素描中已有詳述，於此將不再重覆，此處只以古今畫家們的各種技法加以說明：

（一）只用線條的素描：如畢卡索（見下圖）、馬蒂斯的鋼筆人體素描，只用一條線來表現人體的立體感，對質感體現是較為困難的，杜勒亦有此類的木版畫，現代的貝爾米爾亦有此類的素描。

（二）利用線的輪廓和斜線陰影的方法：很多文藝復興時期的素描都類似此法，例如達文西的素描便是；他因為用左手作畫，因此畫陰影的45度時，是由左上而劃向右下方。達文西有很多用銀筆畫的素描，銀筆可以得到很纖細的線條，但只能用線條來表現，因而這一類素描很安靜、又纖細，故能表現微妙的光線。

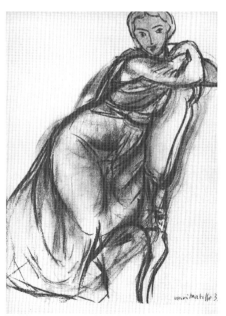

● 畢卡索作（Pablo Picasso）　　　　● 馬蒂斯作（Henri Matisse）

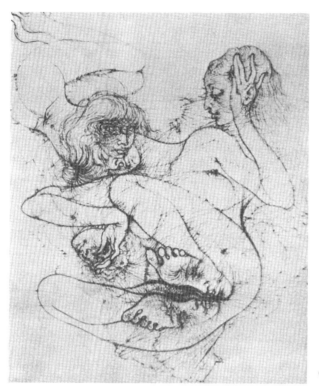

● 貝爾米爾作

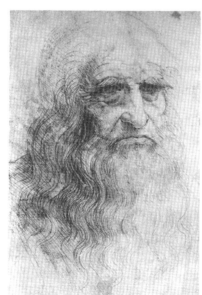

● 達文西作（Leonardo de Vinci）

● 達文西作（Leonardo de Vinci）

（三）在以線條為主的輪廓線之外，加上弧狀斜線或網狀交叉斜線來表現陰影的方法：米開朗基羅便有很多這一類的作品。但只用斜線來表現的作品較容易使人感到單調，而用曲線或網狀表現出來的交叉斜線作品則有較多的變化，如細部的肌肉變化也能很生動地表現出來。

（四）以斜線和網線為主的素描，再加上黑色背景，使人體更能突顯出來的方法：如杜勒的素描，雖有清楚的輪廓，但找不出輪廓線。這種素描法，看起來很嚴肅，但卻有如貼在黑紙上，不太自然的感覺。

（五）在色紙上先畫好輪廓線，並加上斜線條陰影，再在受光的部分加上白色蠟筆：這個方法可避免單用線條或網狀線條來表現陰影，而有較單調且花時間的缺點。這種有底色的素描則感覺更柔軟，且能迅速又輕易地畫出接近人體色調及明暗變化等優點，如克利萊的作品便是屬於這一類的素描。

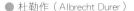

● 杜勒作（Albrecht Durer）　　　　　● 米開朗基羅作（Miche Langelo Buonarroti）

（六）近代有使用線條再加上密集斜線來表現陰影的：如塞尚的作品亦是先有線條之後，再加上斜線或網線。但塞尚已不像文藝復興時期的畫家，用網線來表現陰影變化。塞尚的特徵是在線的一側加以斜線並不按照光線變化，結果成為「單面渲染」的形式，後來這個方法被立體派的畫家所繼承。至於現代雕刻家古萊克的素描亦有這種韻味。

　　在上述的素描技法中，大致可說是以線條為主，即使有整片的陰影，亦只限於背景，由此也可以看出像杜勒、米開朗基羅的油畫及壁畫作品，輪廓都很清楚，這應該是受了壁畫和蛋彩畫的影響——在作壁畫之前輪廓要很正確，故只有清楚的素描才能畫製，而壁畫的色面上有很多斜線條，用來加強陰影的效果，這是壁畫的技巧，同時也是受到素描支配的證明。

● 德拉克洛瓦作（Eugene Delacroix）

● 古萊克作（Paul Leclerca）

再者，十七世紀之後歐洲繪畫原以義大利為中心，而後逐漸移往北方及西班牙，素描或繪畫的形式亦有改變，漸漸地加上自由線條和陰影的要素。

（七）以清楚的輪廓線同時表現出線條的強弱變化：陰影也不只是網狀的，而是盡量照著人物的特徵加以變化，如畫頭髮筆觸亦照著頭髮的方向而描繪，如米西納的人像便十分接近自然的人像，這時素描的方法也較柔軟而逼真。

（八）流動且肥瘦不均的線條，陰影變化豪放：如林布蘭、魯本斯的素描，尤其林布蘭所畫的更是筆力萬鈞、簡單又豪放，陰影部分用烏賊汁的水性材料則為另一特徵。其後洛可可派的素描作品，大都是富有動勢，而浪漫派的畫家如基里克、德拉克洛瓦也均有此類作品。

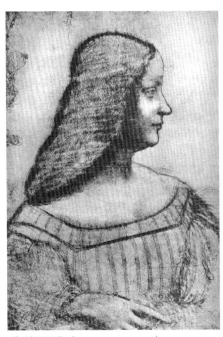

● 達文西作（Leonardo de Vinci）

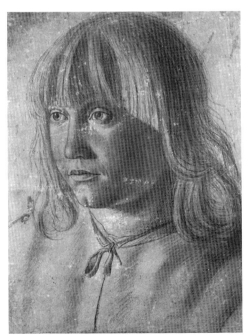

● 米西納作

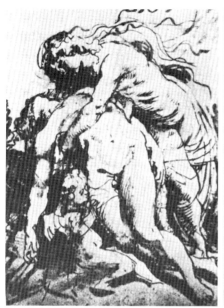

● 魯本斯作（Peter Paul Rubens）

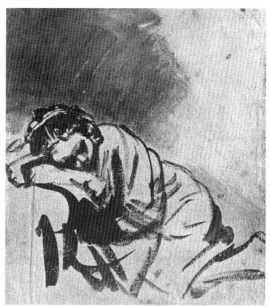

● 林布蘭作（Rembrandt Van Rijn）

● 德拉克洛瓦作（Eugene Delacroix）

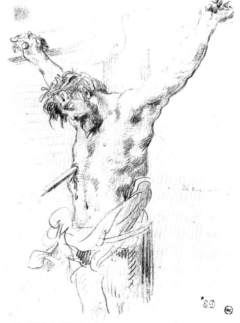

● 德拉克洛瓦作（Eugene Delacroix）

117

● 普桑作（Nicolas Poussin）

（九）輪廓很端整，而陰影分幾個色面，濃淡相當清楚，細部則省略：如普桑的素描便是作為油畫的畫稿用的。

（十）使用柔軟的材料，所畫的素描亦很柔軟：如布雪的素描，輪廓線溶解在陰影裡面，顯得十分逼真，但卻漸流於庸俗，技巧地表現有速度的、輕鬆的畫面。

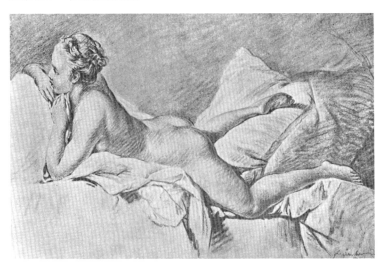

● 沙發上的裸女
布雪作（Francois Boucher）

（十一）古典派：古典派的大衛、安格爾，又恢復輪廓的明晰，安格爾的鉛筆素描，十分美麗，有古典端莊的感覺，每一條線都有不同的強弱，但陰影則較少，如狄迦初期的素描亦是如此。夏班奴亦有此類的素描。

（十二）完全用水性材料繪製的素描：如基斯的素描，極富流動性。

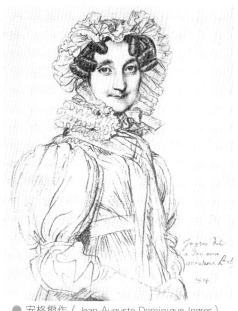

● 安格爾作（Jean-Auguste-Dominique Ingres）

● 基斯作

● 狄迦作（Edgar Degas）

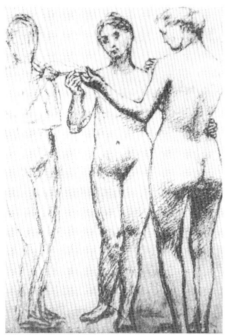

● 夏班奴作

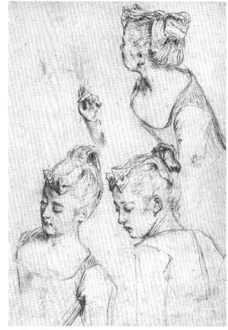

● 安格爾作（Jean-Auguste-Dominigue Ingres）

● 華鐸作（Jean-Antione Watteau）

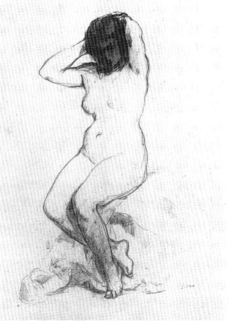

● 馬內作（Edouard Manet）

（十三）不管人體受光線照射的效果，而只注重雕刻的立體：如梅約爾的素描。

（十四）注重空間表現：如傑克梅第，注重幻想氣氛的魯頓，重視構成和強烈表現的畢卡索、魯奧，完全用黑白的變化的秀拉，愈近代的素描裡都可以窺探出作者原來作品的面目。

　　總之，本文意旨在說明由硬的線條後，逐漸加以陰影變化的各種畫法，至於畫家所用的素描材料，則另外在第五篇中詳加說明。

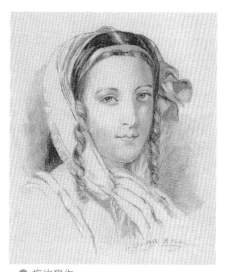

● 梅約爾作

● 魯奧作（Georges Rouault）

● 秀拉作（Georges Seurat）

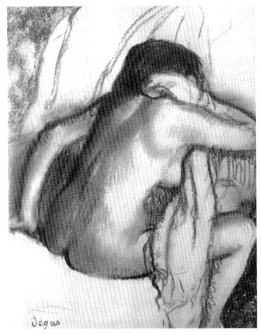

● 狄迦作（Edgar Dega）

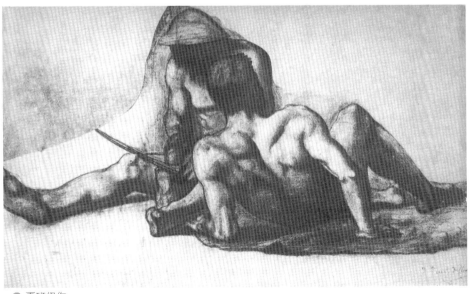

● 夏班奴作

第四篇
素描的應用

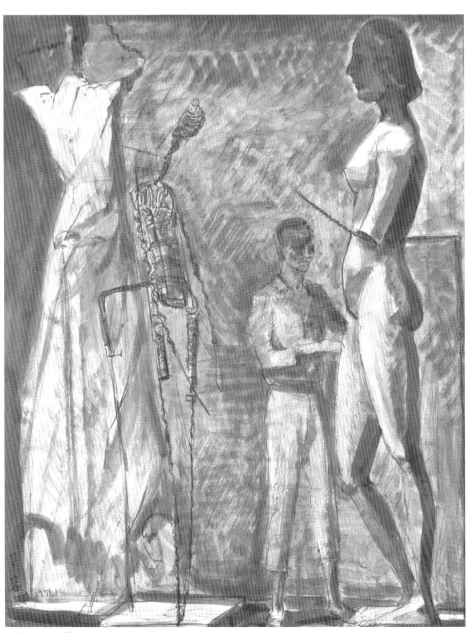

● 裸女 陳景容作 1971

第一章　素描的應用概説

　　素描應用在油畫、壁畫、版畫以及其他各種繪畫的機會很多，例如版畫，尤其是銅版畫和石版畫，簡直可以說是完全靠素描的功夫，因為這些版畫作品可以只用黑白二色來表現，尤其需要下筆的正確性，能隨心所欲地作正確的素描，方可勝任。假如下筆不正確而一筆刻下去，它可不像鉛筆畫能用橡皮一擦，而是一條線至少要用削刀磨上20分鐘還會留有痕跡。因此學版畫的人素描尤其需要精確，而製慣版畫的人，自然對正確性的要求也嚴格一些。

　　那麼畫壁畫呢？壁畫的輪廓非要明晰不可，而且作畫速度尤其要快，因此素描更需要熟練。

　　我因喜愛且擅長銅版畫及壁畫，因此深知素描的重要性，又因製作版畫及壁畫，使我更需要準確的形體描寫力，所以自從學了版畫之後，下了更多工夫來研究素描。

　　至於油畫和素描的關係，即使形式上不是畫具象的繪畫，所用的顏色色澤是否正確，一看便知道，素描好的人所用的顏色在畫面上很安定，不會跳出來，作寫實畫者的素描在繪畫上更是重要。

　　素描除訓練描寫能力之外，更訓練我們畫面的構成能力，以及在整個畫面掌握「安定的」感覺（即均衡）。

　　本篇就是將繪畫和素描有關的重點加以研究，以便將所學的素描應用在畫面上。

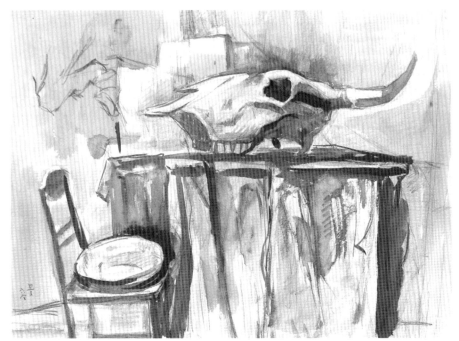

● 牛頭骨　陳景容作 1976

● 陳景容作

第二章　風景、靜物、幻想素描的畫法

風景、靜物素描都是石膏像、人體素描之應用，只是對象換成了風景、或靜物而已。

首先要找一個適合作畫的風景題材，這並非指風光明媚之地，只要其本身具有繪畫的構成要素者，就能引起創作的意念，有時即使在自己居所附近平凡的風景，只要認真去觀察也可能有好的題材。**畫風景的時候，最重要的是能夠將複雜的大自然整理成為有繪畫性的畫面**，不是照抄不誤，但也不是移山倒海，無中生有、憑空製造。

靜物的題材常常需要自己去安排，因此在構成上最自由，最能反應作者的構成能力。畫靜物的時候最怕受觀念的束縛，例如塞尚的靜物以果類最多，但絕非因此而非畫果類不可。又或將果類排滿一大盤，而畫的人只好這個也畫、那個也畫，結果畫面雜亂毫無章序。所以必須要屏除這兩個訛誤，才能畫出好的靜物畫。

而幻想素描畫得最多的可能是魯頓，他在畫了很多炭條畫之後，再用轉寫法作了很多石版畫，幻想素描對象是自己的心象，只有憑讀者自己去摸索，有興趣的讀者可參考藝專藝術學報第七期拙著〈幻想畫家魯頓的研究〉一文。

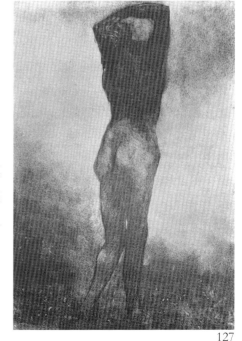

● 魯頓作（Odilon Redon）

第三章　素描和繪畫的製作

3-1 畫稿

　　畫稿（Esquisse）：在作畫之前應有一個繪畫的雛型，這雛型對文藝復興時期的畫家們來說是主題的草稿，對我而言是一個心象，是一個構想。將這未成型的心象，用簡單的幾筆畫出來便是構想畫稿，因此，畫稿對我來說，便是將這構想具體地記錄下來。

　　米開朗基羅「最後審判」的畫稿，亦是很簡單的幾筆，德拉克洛瓦的「一八三〇」，也只是很簡單的速寫。

　　有的畫稿和完成的作品並不完全相同，只有些許雷同。一件完成的作品其畫稿往往不只一張，往往是畫了一、二十張之後，才能挑出一張，把孕育在心裡的觀念表現在紙上。

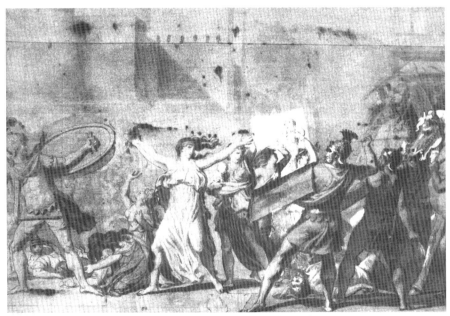

● 大衛作（Javques-Louis David）油畫底稿　薩比諾女人出面調停

● 牧神的午後 陳景容作 水彩，鋼筆

● 陳景容作

3-2 原始意義的素描

在十五世紀，素描的意義和現代的定義略為不同。當時是含有畫稿的意義。有了畫稿之後，要做較詳細的素描，再畫油畫。

有的是作部分圖，有的是做與畫布同樣大小的畫稿，這樣畫稿完成之後，以針沿著輪廓做很多小孔，用炭粉打上之後，炭粉便從這小孔移到畫布上，以後只需連繫這小點點，便可得到和素描相同的畫稿了。也可用打格子的方法放大，目前甚至有使用投影機來將素描畫稿移置到畫布上的方法。

另外也有直接在畫布上作細密的素描，之後再用透明色來作畫，這是早期油畫家的作畫方法。但近代畫家摩洛（亦稱馬洛）亦有此類的作品。

至於壁畫便完全靠大畫稿與素描。近代畫家除了印象派即景作畫之外，多數畫家仍會製作作品的原始素描。

如畢卡索為了製作「格爾尼卡」一畫，所作的畫稿及素描，就足夠開一次畫展。

東京就曾展出「格爾尼卡」的素描展，由此可見，素描亦可培育作家的作品完成度，在素描中盡量構想，而在油畫中完成。

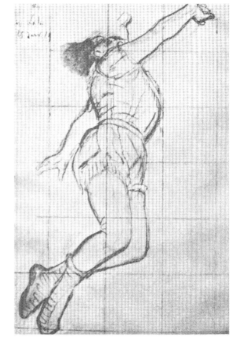

● 狄迦作（Edgar Degas）

● 摩洛作（Gustave Moreau）（素描底稿）

● 摩洛作（Gustave Moreau）（完成作品）
年輕男子的死亡 1856-1865 油彩

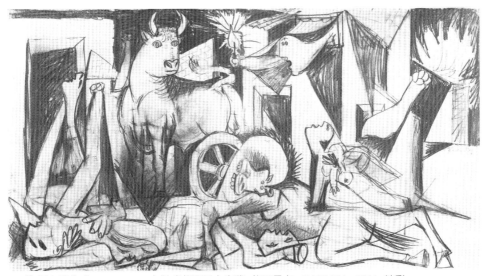

● 畢卡索作（Poblo Picasso）油畫格爾尼卡底稿 格爾尼卡 GUERNICA 1931 油彩

● 杜米埃作（Honore Daumier）

● 夏卡爾作（Marc Chagall）

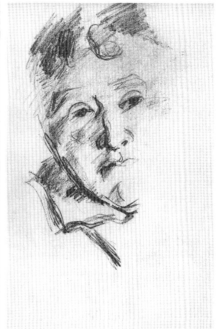

● 塞尚作（Paul Cezanne）

● 凡‧艾克作（素描底稿）（Jan Van Eyck）

● 凡‧艾克作　　紅衣主教肖像　油彩

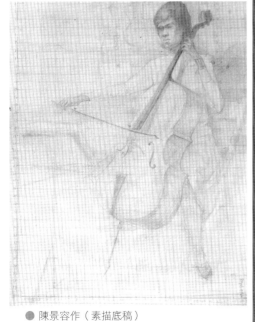

● 陳景容作（素描底稿）

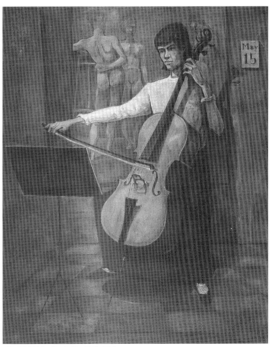

● 陳景容作（完成作品）

133

3-3 速寫

所謂速寫，是在較短的時間內所作的素描，主要的目的是把握對象的動態，至於細部則可省略。

較難的、有動作的姿勢可以作速寫，由三〇秒、一分鐘、五分鐘，作各種不同時間的速寫均有益處。

羅丹有很多鉛筆淡彩的速寫，據說他作速寫的時候，眼睛只注視模特兒，而手不停地畫，然後再塗上簡單的淡彩，十分生動。

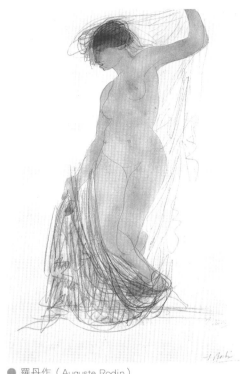

● 羅丹作（Auguste Rodin）

3-4 變形

馬蒂斯有四張素描（如右頁圖）是經由四種變形而完成的，請看這變形是否一次比一次來得完美，最後完成的是否更富有動勢，這才是真正的變形。

但在描畫同一個人體時，若因描寫力不足，而形成比例不對者，不能說是變形，初學的人往往有頭小、胸部漸大、腰部更大的毛病，或畫成頭大腳小的畸形人，這不能說變形，變形也要變得合理，而且要比實際上更美、更安定，才有變形的意義。

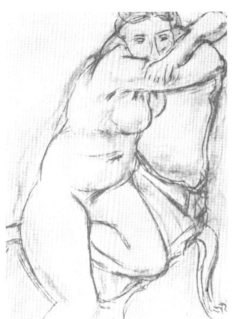

● 變形素描① 馬蒂斯作（Henri Matisse）

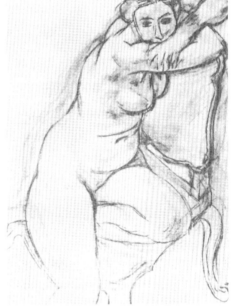

● 變形素描② 馬蒂斯作（Henri Matisse）

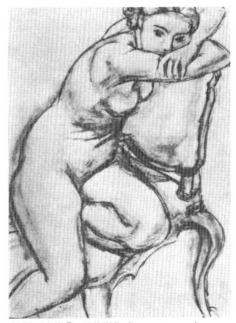

● 變形素描③ 馬蒂斯作（Henri Matisse）

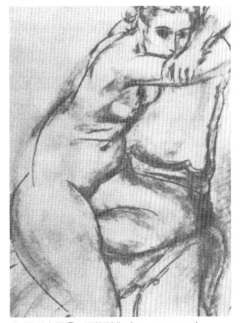

● 變形素描④ 馬蒂斯作（Henri Matisse）

3-5 前縮法、透視以及視點的變換

有一幅曼特尼亞所繪耶穌卸下十字架後，平躺在地上的畫，這幅畫的腳部靠近觀者的視點而頭部最遠，依照相的情形，腳會特別大，而頭部特別小，這張畫卻相反，頭大、腳較小，這種將前面部分縮小的方法叫做「前縮法」。又如馬沙丘的群像的頭部，不管遠近，都一樣大，是為了求畫面上的平衡，這些都是前縮法的應用。

照相有近大遠小的現象，是一種透視法則，在透視學上有一地平線為基準，這地平線的高度與視線的平視等高，視線與地平線相交之點為「視點」，所有同方向的平行直線，看起來最後有相交於「視點」的現象。

透視一點「視點」的方法，是傳統的想法，一直到印象派之後才不受重視。但超現實派的出現，卻又創造出了多重透視的現象。

達利有一幅耶穌釘在十字架上的畫，耶穌像由天空上看下來，但海邊的船，又像從船下看上去，聖母又像從下面看上去。這可說是三個不同位置的視點，打破傳統一點視點的規則，給人一種奇妙和超現實的感覺。

3-6 素描與光線

在沒有光線的地方，理論上是無法作素描；但在完全沒有光線下，若畫一張只有黑色的，或近黑色的畫未嘗不可。

在漆黑的環境若射入一道光線時，會給人一種神祕的感覺；如用複雜的光線，會產生一種舞臺的效果，光線在陰暗的背景集中於主題的一點，可以產生一種特殊效果，林布蘭最善用這效果，一般稱這種

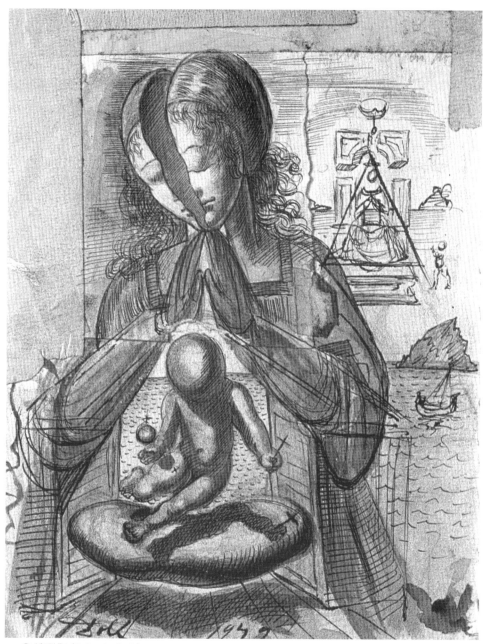

● 達利作（Salvador Dali）

效果叫做林布蘭光線。

　　至於從下面射上來的光線，往往用在表現死亡、悲慘的人物上，但狄迦的芭蕾舞女則只是表現不尋常的光源效果。

　　通常畫面上陰影與光線成一定比例，在林布蘭的畫面可以說佔了七與三的比例，有時甚至有八與二的比例，亮的部分比較少，用這種看法，試將名畫家的作品分析一下，也許會發現創作的祕密和構圖的方法。

　　人造光、月亮、暴風雨下的閃電、發自神體的神光，還有蠟燭的光線、星光、螢光，這些光線使人感到神祕。而發明了電燈之後，人也可以在夜裡照常工作，但相反的可能失去神祕的燈光、神祕的心靈。又因人知道得愈多，神便逐漸離開人的心靈，這也許都是人類的悲哀。

　　現代有太陽光、日光燈、電燈等光源，但這些光源太平凡了。

　　當光線照在石膏像上，有所謂背光、全光、三分光線、或光線與陰影各佔一半的情形，這些平凡無奇的光線總不如頂端下來的光線，像礦坑、星光的光線一樣，多少仍具神祕性，自然明暗變化的調整也就豐富了一點。

　　使用頂光的時候不要將上面的窗子開得太大，光線要集中才好，否則便會失掉頂光的意義。

　　我們作畫不只是用手和眼睛就夠了，還要用心靈來畫，至於堂皇的理論呢？可能連米開朗基羅也不會像你我說得天花亂墜，畫家要用更多的時間來作畫。

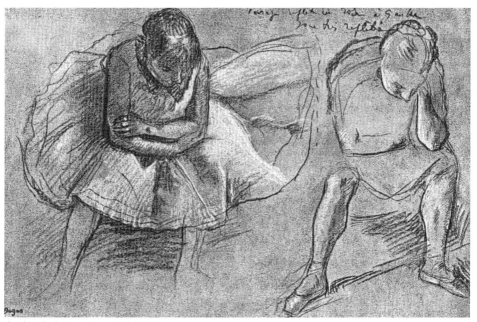

● 狄迦作（Edgar Degas）芭蕾舞女

● 林布蘭作（Rembrandt Van Rijn）

3-7 素描的三次元與畫面的三次元

塞尚有一句很出名的話：「我們應該用立體、圓錐體、三角錐體來解釋自然。」後來的人以為是指一個一個獨立的物件，像一個方形的立體，像一個圓錐體。事實上應該是指畫面整個的立體，這畫面的立體與物體的立體，有很大的差別。

然而素描的三次元，不只是描畫物體的一個立體，同時也要畫出畫面三次元的深度，另外畫物要使人感覺是在一個方形的、平面的畫面上所畫出來的立體，且立體最凸出的部分不能超出紙面。

3-8 素描的獨立作品

素描在我心中可能比油畫更寶貴，我送過不少油畫給朋友，卻不曾送過素描，也許其中有作者的祕密，像這本書，我敢給他人看，但我寫的詩歌，就不想給人看。進百貨公司，看到花花綠綠的布會使人聯想到華麗的世界，可是我寧願進入深山的洞穴，那裡只有白灰黑的單純光線是冥想的世界。

● 佚名作

● 佚名作

素描作品欣賞

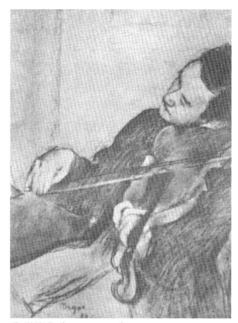

● 狄迦作（Edgar Degas）

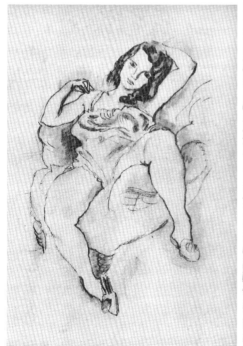

● 巴斯作（Jules Pascin）

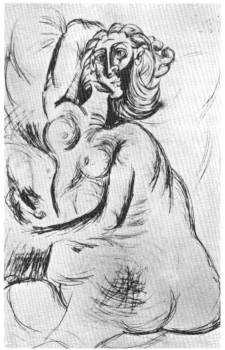

● 畢卡索作（Poblo Picasso）

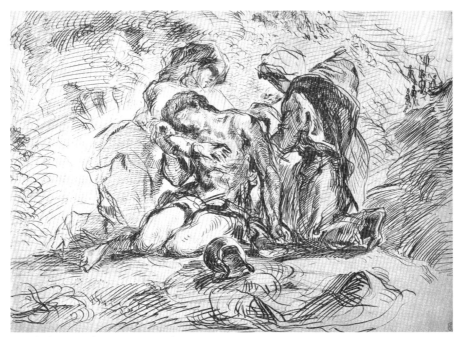

● 德拉克洛瓦作（Eugene Delacroix）

● 畢卡索作（Poblo Picasso）　　　● 陳景容作

142

● 畢卡索作（Poblo Picasso）　　　　● 莫迪利亞尼作（Amedeo Modigiani）

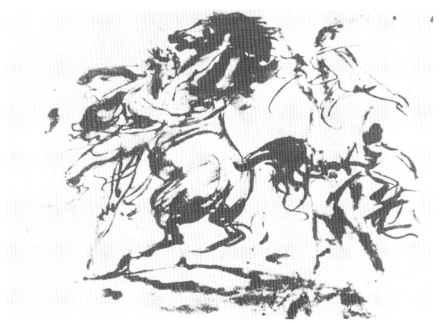

● 傑利柯作（Theodore Cericault）

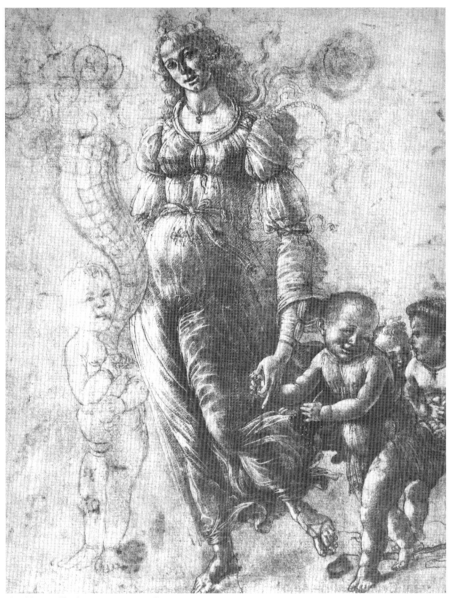

● 波提且利作（Sandro Botticelli）

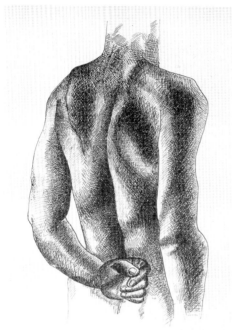

● 雷澤作

● 克魯耶作

● 柯洛作（Jean Baptiste Carnille Corot）

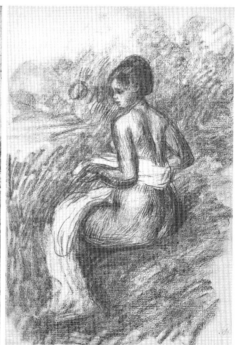

● 雷諾瓦作（Pierre-Auguste Renior）

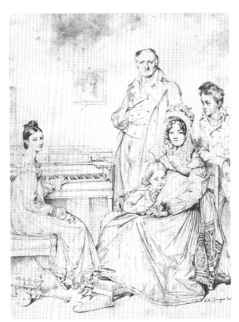

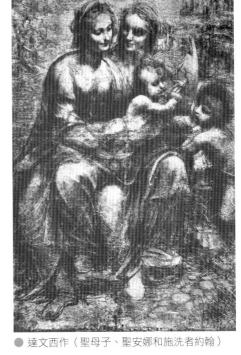

● 拉斐爾作（Rapnael）

● 達文西作（聖母子、聖安娜和施洗者約翰）

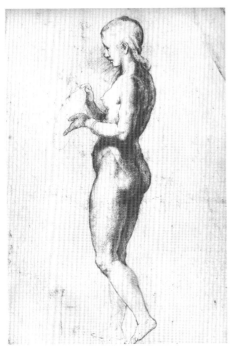

● 安格爾作（Jean-Auguste-Dominigue Ingres）

● 馬蒂斯作（Henri Matisse）

● 杜勒作（Albneche Durer）

● 霍爾班（Hans Holbein）The Lady Surr'y

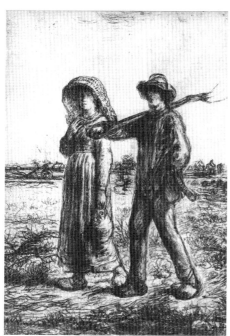

● 米勒作（Jean Francois Millet）

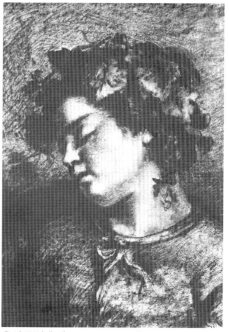

● 高爾培作（Gustave Courbet）

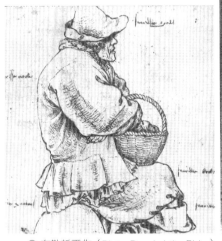

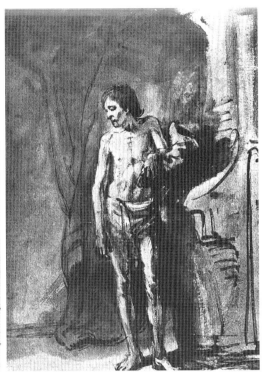

● 布勒哲爾作（Pieter Brueghel the Elder）　　● 林布蘭作（Rembrandt Van Rijn）

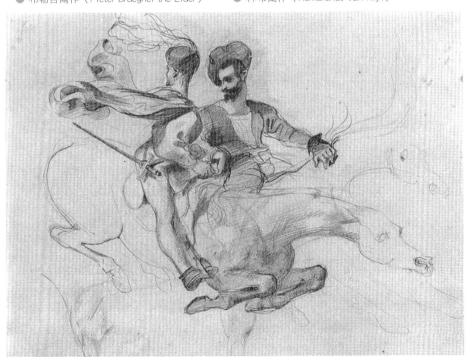

● 德拉克洛瓦作（Eugene Delacroix）

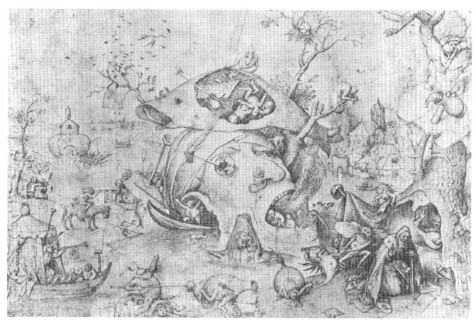

● 布雪作（Francois Boucher）

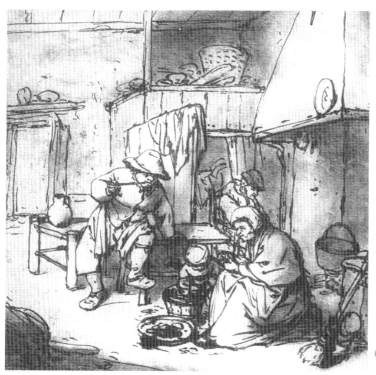

● 歐斯塔特作

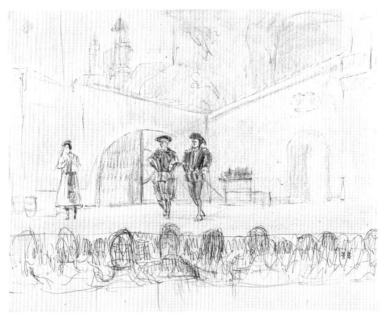

● 陳景容作

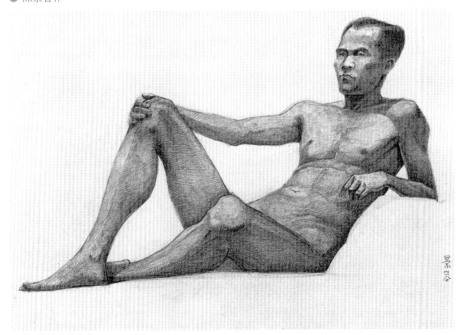

● 裸體　陳景容作 1967　鋼筆

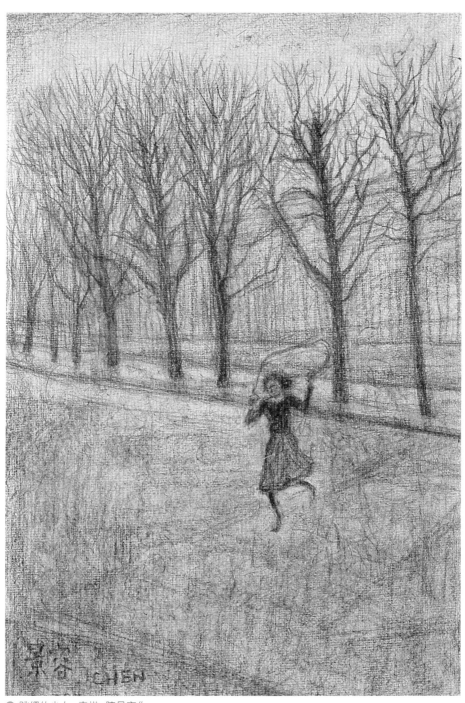

● 跳繩的少女　素描　陳景容作

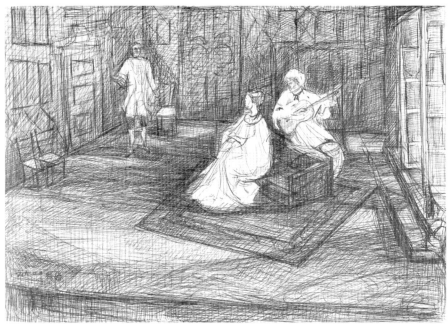

● 陳景容作 費加洛婚禮 1966

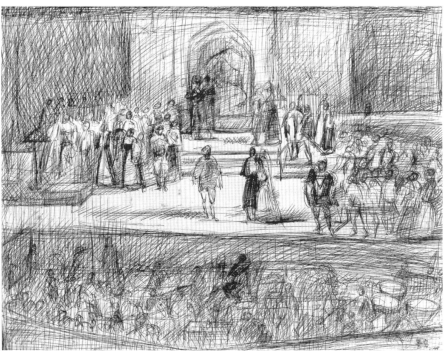

● 陳景容作 歌劇 1966

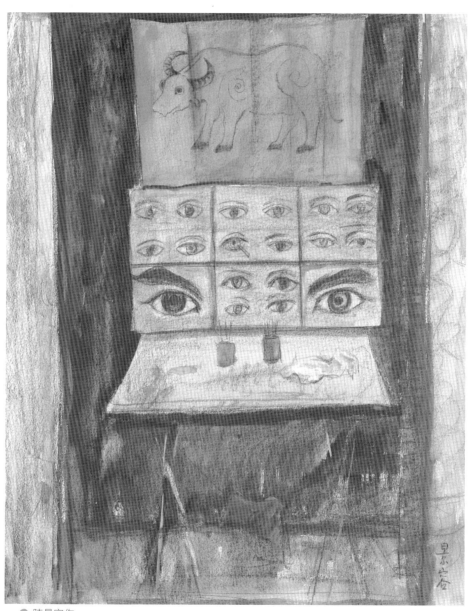

● 陳景容作

● 陳景容作

● 陳景容作

● 陳景容作

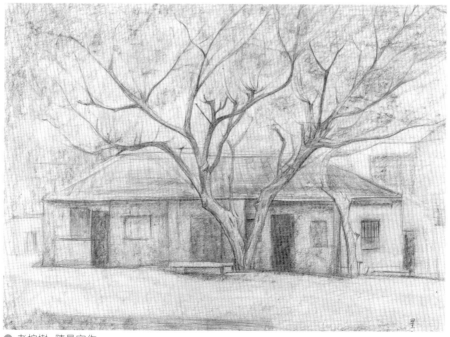

● 老榕樹 陳景容作

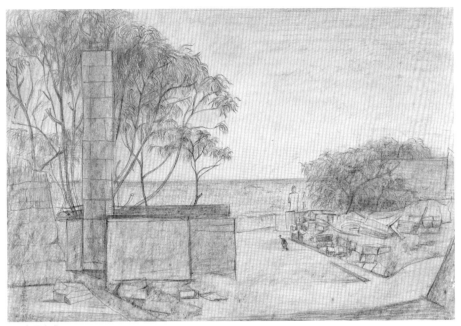

● 陳景容作

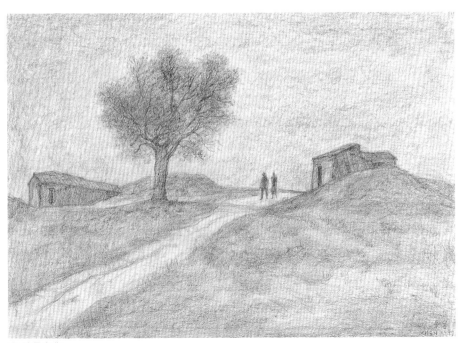

● 陳景容作

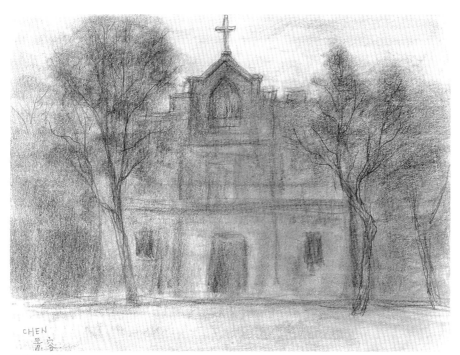

● 陳景容作

● 陳景容作

● 陳景容作

● 陳景容作

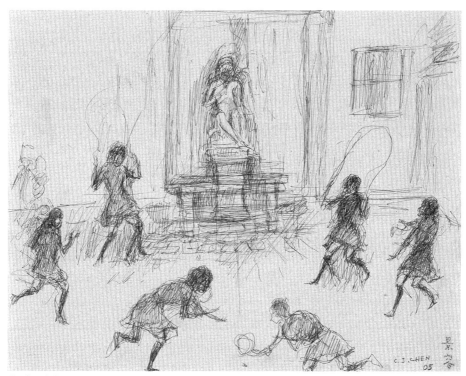

● 陳景容作

● 陳景容作

● 陳景容作

● 陳景容作

● 陳景容作

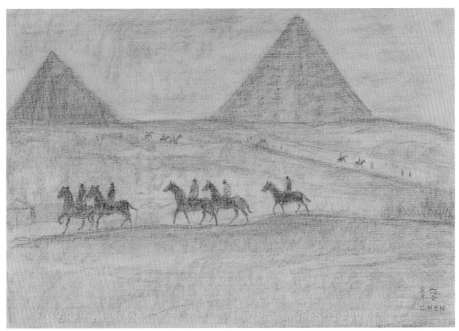

● 行旅 素描 陳景容作

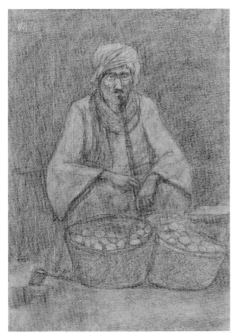

● 陳景容作

● 著衣人物 陳景容作

第四章　結論

素描，是繪畫的基礎，是繪畫的骨骼，同時也是最簡約、最需要理智來協助的藝術。

我熱愛素描，經常畫素描，希望讀者也是如此。

素描除了色彩之外，包羅了所有的繪畫要素。

注意，素描不是只念了這本書就會的，拿起炭筆開始畫吧！

最好的老師是你自己的眼睛、手、心靈、還有石膏像，當然有些作品也可供你參考。

第五篇
素描的材料研究

　　嚴格地說，素描的起源應追溯到二萬五千年前，西班牙阿爾塔米拉時代的洞窟壁畫，當時是在岩壁上，用赭石、骨炭調以動物質的油脂而畫成；埃及時代也有用朱色為線，墨為斑點畫於砂岩片的畫；希臘時代畫於瓶子上的白底朱線，則為十分優雅的素描。

　　但在本篇所要研究者乃是著重於文藝復興以後的作品，以下是對於在素描上所使用的材料作簡單的研究。

一　鋼筆、葦筆、鵝毛筆：

　　這一類的材料最簡單，畫線亦最鮮明，且不易磨滅，所以從中世紀迄至今日均十分盛行，尤其在線條上硬、柔的表現很清楚，用以研究畫家的筆力特徵也十分方便。但初學的人一開始用此類筆作畫，似乎不易上手。在一四三七年Cenino Cenini著的《II Iibro dell' Arte》一書裡曾敘述此類鋼筆之作畫方法。可以先用鉛筆或炭條畫底稿，然後加上鋼筆。文藝復興初期的作品盛行用線條為主的畫法，其準備工作的素描亦用「鐵線描」加以陰影的斜線，或加以毛筆的淡調子。稍後畫法日趨柔軟而有抑揚的表現，這時在鋼筆素描的線條上加上毛筆的調子，這個方法就是將毛筆沾濕描在鐵線描上，使鐵線描的線滲透出墨水而暈染成柔軟的線。

1. 鋼筆：

　　在古代以葦桿及鵝毛筆為主。葦筆盛行於埃及，在開羅的美術館陳列數種葦筆。而葦筆在文藝復興期間也是古典學者所盛用的書寫工具。如霍爾班因畫埃拉斯姆斯畫像時，手中所持者即為葦筆。畫家也常用葦筆，尤其為荷蘭十七世紀的畫家最常用。鵝毛筆是自十二世紀以來為人所愛用，做工細的畫要用烏鴉或山鳥之類的羽毛。因為質地較硬，當時的畫家外出時將裝有鋼筆的皮革袋及墨水壺繫於腰間，一

如鄉下人帶煙草袋一般，可隨時作畫方
便得很。

2. 墨水：

　　乃是取自油煙或蠟煙作的墨汁，
或焚薪時的爐子的煤煙，以暗褐色的
（Bistro）煤煙粉為主。但比墨汁易
乾，且乾後便不易使用，故在義大利便
仿中國的墨，若單說是Inchiostro畫便

● 鋼筆素描　克萊克作（Paul Leclerca）

是指用這種墨而畫成的。在文藝復興Bistro與Inchiostro都兼用。

3. Spia：

　　在十八世紀末期被使用於素描材料，這是取自於烏賊的墨汁，呈
墨褐色。

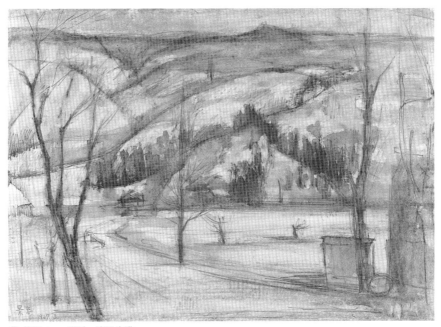

● 使用Spia墨汁　陳景容作

二 金屬筆素描：

　　墨水是液體，所以可畫在任何物質上，以金屬作畫則要挑選所畫的物質，盛行於十二世紀末，有下列種類：

1. 銀筆：

　　銀筆是用純銀磨成尖筆而作成，銀筆既不過軟又不過硬，所以可以畫出纖細的線，又不像木炭或鉛筆會消耗磨滅，且色調美，故為畫家所歡迎。經過氧化之後而成紫灰色，尤為美麗，在羊皮紙上以輕石磨過之後，再以膠或阿拉伯膠滲和骨灰塗上。若想用中間色時便加入顏料，通常以淡紅、紫、青、肉色為主。這種塗底的方法在十五世紀以前工很細而且塗得很厚，以後則只塗一層而已。不過這種畫法無法修改，所以非極為熟練的人無法運用自如。

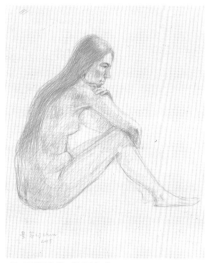

● 銀筆素描　陳景容作

2. 鉛筆：

　　平常寫字用的鉛筆就可以使用，直接可畫於紙上面，但易於磨滅，故作為鋼筆之底稿用或作速寫時使用，分H、B等記號，H記號愈多愈硬，B記號愈多則愈軟。

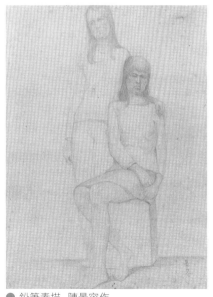

● 鉛筆素描　陳景容作

三 木炭素描（義carbone，法fusain）：

自希臘時即開始使用，古代除用柳樹之外，亦用胡桃、杏、菩提樹、樺等木枝來燒。在古代或中世紀作大壁畫時，在尚未想出大底稿（cartone）的方法以前，乃是直接以木炭畫於壁上面。尤其畫廣大的畫面，木炭乃是容易使用的材料，而細部或部分圖則用銀筆、鉛筆或鋼筆，大底稿普通以木炭畫作而以毛筆加明暗之調子，有時亦加色彩。文藝復興以後畫法為軟調子，素描也變成柔軟的調子，所以使用木炭的機會更多。木炭的缺點在於容易脫落，所以常以松膠水加以固定，使之不從畫面上掉落。威尼斯派喜歡用浸過油的油木炭。

● 炭筆素描　陳景容作

● 木炭加粉彩素描　陳景容作

167

四 天然的黑墨素描：

　　良好的黑墨像木炭那樣的性質（但是屬於礦物質），在十五世紀至十六世紀最盛行，因為它不像木炭那樣易碎散，而且容易固定，達文西曾以人工做黑墨，但自十九世紀以後，便不再使用。

五 赤墨素描：

　　屬於礦物質，呈赤褐色。是十四世紀盛用的材料，在古代是直接施用牆壁打底稿，自十五世紀以後即改用於紙上之素描，在古代多半用帶有紅色者，以後加上酸類處理造成褐色。此種材料色彩柔軟，達文西喜歡使用，產地在德國。

六 炭精：

　　以顏料與蠟混合而製成的所謂Conte，是以法國製造炭精公司的名字而流用為名詞，有白、黑、紅褐、褐色四種。

七 原子筆：

　　是近年所產生之素描工具。奇異墨水只怕會變色，但不失為一良好素描材料。

八 製圖用的針筆：

　　針筆亦可應用於素描，而且與鋼筆性質相同。

　　以上是略述素描所需之材料，但畫家各有其嗜好及表現方式，必要時在紙上塗以底色或各種材料互相配合運用，例如用赤墨，人工黑墨或鉛筆混用而加以白色蠟筆的方法，在十六世紀及十七、十八世紀很盛行。有時再加以淡彩搭配，也就是說將各種細、粗、硬、軟的特色配在一起是極必要的。

● 木炭加水彩　陳景容作

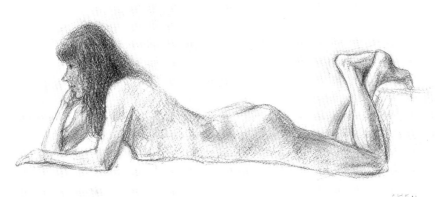

● 蠟筆素描　陳景容作

學生作品欣賞

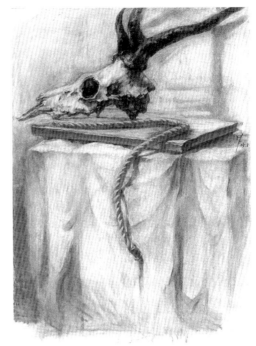

● 木炭素描　洪孟芬作

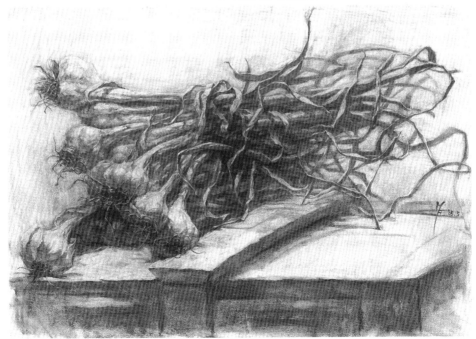

● 木炭素描　洪孟芬作

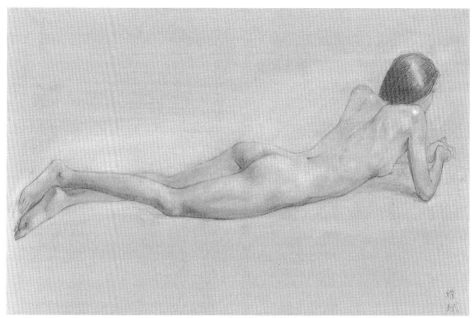

● 木炭素描　許維斌作

● 鉛筆素描　劉年興作

● 木炭素描　呂宗燦作

● 鉛筆素描　劉年興作

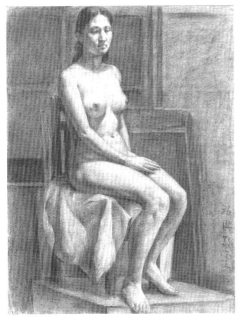

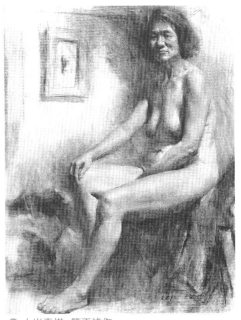

● 木炭素描　洪敬雲作

● 木炭素描　簡正雄作

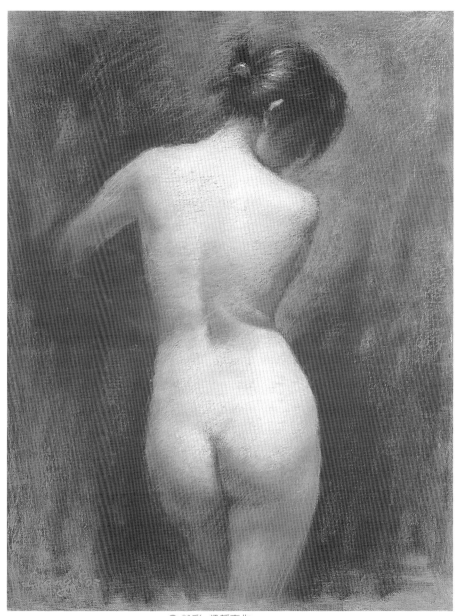

● 粉彩 梁靜嘉作

● 鉛筆素描　吳佩蓉作

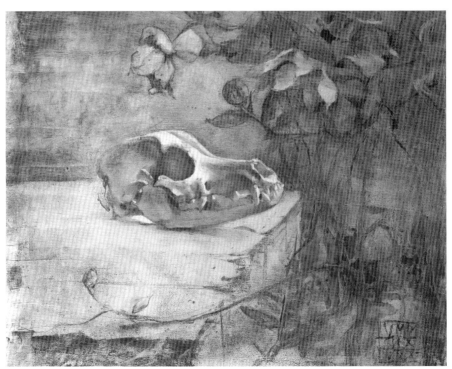

● 木炭素描　張欽賢作

● 木炭素描　胡朝景作

● 鉛筆素描　鄧仁川作

● 鉛筆素描 林美慧 作

● 鉛筆素描 林美慧 作

● 鉛筆素描 鄭志德 作

第六篇
我學素描的經過

我學素描的經過

小學，我似乎毫無繪畫天分，只有一次，臨摹的一張蠟筆畫被老師貼在教室後面的「優秀成績欄」上。

初中二年級，雖然也有美術課，記得只喜歡到室外寫生，因為可以到外頭蹦蹦跳跳，不必留在教室裡受拘束。

初二下學期，學校舉辦校慶，由每班美術老師指定兩名當「選手」，利用課餘的時間，在大禮堂作畫，這無非是代替其他同學多畫一些，因此所謂「選手」倒不如說「槍手」恰當。可是在當時，老師宣佈我是「選手」時，心裡雖十分驚奇，卻也非常高興。

初中三年，我沒買過一盒水彩，只有一次向同學借來使用，因此我畫的都是鉛筆畫，這也是因為當時家境不太好的關係，而且那時期的作品也多半散失，印象中都是一些樹木類的風景畫。

高中時代，學校繪畫風氣極盛，正值我家由彰化遷到水里，由於我一個人寄居在彰化，生活有點寂寞，繪畫便從此進入了我的生活，並且結下了不解之緣。一直到畢業我的美術成績都保持全班之冠，其間當了三次學藝股長。所謂學藝股長，第一個條件便是要會畫畫，可惜在我任期之間，壁報比賽沒得過第一名。

高一至高三畢業，我幾乎每學期都得補考，從沒渡過一個愉快的假期，當時還美其名曰「補鼎，愈補愈牢」，不過居然不曾留級。這大概因為我平時閱讀文學作品、作畫，和踢足球、跳高的時間過多。所以不可否認的，我有一個十分活潑的高中生活。而當時的畫，大部是鉛筆畫，有幾百張，另外有十多張是水彩。

高三文理分組時，盤算理科要念解析幾何、物理及化學，而文組

只複習過去所學的即可應付，比考理組有把握些，這是和友人王明雄君在學校後面的墓地決定的。

到了高三我的確用功唸書，再也不去踢球、作畫，這樣居然也有點像考大學的生活。填志願時，適有友人來訪，他說他填師大藝術系，我便放棄原先想填的史地系，也跟著他填師大藝術系，我是想：反正都不會畫石膏像，有伴。這事給母校前輩的楊兄知道了，特別跑到學校看我，他是師大藝術系的學生，把術科考試的情形說了一遍，我才知道要考的項目原來有這麼多，我沒畫過木炭畫，沒畫過國畫，怎麼辦？楊兄說考考看吧！並且告訴我師大的馬老師、廖老師作畫的特徵，我僅記得一句：他倆畫影子喜歡用紫色。

考台大的前兩天，和同學們坐慢車北上，台北給我的第一印象就是「大城市」，當時正下著濛濛細雨，找住宿的地方找了半天，終於決定住在吳同學家裡。台大考完後，隔兩天才考師大，在台北沒事，便去找高中美術老師楊伯祥先生，臨時惡補了一張石膏像素描，另外畫了一張國畫。

還記得當時素描是畫羅馬人像，我沒用過炭筆和饅頭，看旁人怎麼畫就跟著學，幸好平時鉛筆畫畫得多，形體還畫得準確，居然不比別人差。休息時間，花了五毛錢喝了冰水，精神為之一振，居然也發覺錯誤的地方，現在想起來還頗為得意。因事先知道水彩考畫茄子、西瓜。於是到市場買來演習一番，然後拿給楊老師看，第二天就照樣畫了。國畫呢？隨便臨了一張，反正只須注意毛筆不要沾太多水，不渲染出去就好了。現在想起來，我術科分數完全是靠素描。

台大放榜，我名落孫山。師大放榜那天，我照例到濁水溪游泳，

快到三點提早回家，見家裡報紙沒來，知道民生日報比較早發報，便到理髮店看，有了有了，居然有我的名字，借了報紙跑回家，父親不太高興，說畫家物質生活等於乞丐。幾天後，行政專科學校放榜，我也考上了，父親叫我去唸，不知怎的，我居然也說服了父親讓我去唸師大。

師大入學之後，素描分甲、乙二組，甲組是朱老師，乙組是陳老師，我編在甲組。朱老師的作風是畫好輪廓線之後，再用炭筆畫45度斜線條，以表示明暗，這種方法是學達文西的銀筆素描方法，不失為嚴整的方法，但以最脆弱的木炭條和最堅硬的銀筆以同樣方法使用，實有不便之處。朱老師又禁止我們用手指擦拭，不能得到炭條經擦拭後的微妙效果，更禁止我們過度使用饅頭，因而引起幾位同學的不滿，當然我也是其中之一，所以常往陳慧坤老師家裡請教。其實以朱老師的方法畫鉛筆畫，亦不失為一堅實的方法。

我除了上課時間畫畫之外，課外如中午休息時間也會畫，因教室的鎖匙由我保管，有任何同學要畫，我都得去開門，並且也跟著畫，所以花在素描的時間，就屬我最多。剛進學校時，我的素描實在見不得人，經過一學期努力，居然也在前幾名。我們常為輪廓差0.2公厘而爭得面紅耳赤，不像時下的同學，差了二寸居然也滿不在乎。第一學期全畫半面像，第二學期開始畫維納斯那一類的小胸像。這個時期的作品大都散失，只留下一張。

大一時最感到新奇的是班上有很多女生，而且比男生多，都很漂亮；其次是可以蓄髮，和吃飯不要錢。不曉得怎麼搞的，當時美術系和音樂系的漂亮女生特別多，大家為了得到美人的青睞，常在校園裡

畫水彩。有時我在素描教室畫素描時，會有一個音樂系的同學從窗口經過，這種小動機，居然也能鼓舞我們作畫，當時流行在我們之間的一句話是：「看，貝多芬作曲，總有美人給他靈感！」。不過事實上，我們是真的很用功。

還記得我們住504室，每天水彩寫生歸來，總互相討論，一學期下來也畫了不少。晚上，常到飯廳去速寫，同學們自行當模特兒。大一那年冬天實在夠冷的，我們常蹺哲學概論的課，買熱包子回寢室吃，感覺真夠味！而那一年藝術系的足球隊榮獲全校冠軍，決賽時，我還踢進一球呢。

大一下，聽說張老師的素描很棒，正好他在第九水門旁邊的一間舊洋樓上開班，同班同學江明德兄於是帶我去。一進門看見一位矮小的中年人在畫一幅三十號的靜物，還有幾個男生在畫，沒人作聲，安靜且嚴肅，我看了一會兒便下樓去了。我問老江：「那中年人是誰，怎麼畫得和張老師一樣？」老江說：「他就是張老師。」

接著我們在那一帶寫生，對象是火燒壞的房子，畫完後，老江拿去給老師看，我不敢拿出來，只盡情欣賞牆上的素描，有高敬忠的、黃新契的，還有游祥池先生的勞孔像，都渾然有力，豪放又不失嚴肅，深深打動我的心，簡直和我們以45度斜線和筆觸來表現陰影的素描極為不同。另一邊掛了個牛頭，和一些老師的靜物畫。這一天給我的印象很深，我決心跟老師學素描。

當時的畫壇，崇尚寫實和印象派之間的作風，因此我們特別注重素描。還記得第一次看省展，簡直驚奇得要死，李梅樹先生「在池邊洗衣的女人」，水波與樹枝之美至今尚歷歷在目。還有廖老師的「碧

潭」、楊先生的「蔡女士肖像」、李石樵先生近馬蒂斯作風的兩幅孩子，還有顏水龍先生的「日潭」與「月潭」，很奇怪，至今我看過的名畫不下一萬幅，卻沒那麼深的印象，也許剛從鄉下到台北，沒機會看好作品吧！

三月二十五日是美術節，藝術系有化裝晚會，這日前夕郭東榮同學帶我們到楊三郎先生家，參觀他的畫室之後，我亦想跟他學畫，無奈楊先生一向不收門生。然後又拜訪了廖老師，我一直記得他持調色盤作畫的神情。

一年級下學期，朱老師幾乎不改我、老江與汪壽寧的畫，所以我們自己研究，憑良心說，也實在畫得不壞，朱老師也不因彼此畫法不同而干涉，至今我仍感激他。

暑假之後，楊伯祥老師帶我到張老師畫室，第一天拿了畫板就一直畫，等老師說可以了，一看已是午夜一點鐘，中間老師改了兩次，每次都使我嚇了一跳，老師下筆不但準且有力，只稍改變幾下，馬上有立體感、強弱分明，自此以後我便每天到畫室。

記得從師大坐三路車到火車站，然後步行經北門、延平北路，始至第九水門，沿途風景甚美，尤其北門附近的幾棵椰子樹，在晚霞中隨風舞動，異常迷人。還有那條貴德街，古老的西式洋樓，生滿青苔的屋頂，一種遲暮的氣息扣人心弦，下雨時更見淒涼，傳說義賊廖添丁便在這一帶活躍。畫室附近有許多茶行，焙茶的工人都只穿一條短褲，在陰暗的房子裡流竄，另有一種味道。

畫室樓下的門很難開，因四周漆黑，門開處總有一股森然的鬼氣撲面，後來才知道曾經有人吊死在樓梯下。

　　自我學畫以來，真正有莊嚴氣氛的畫室，一是第九水門的畫室，一是東京藝大的石膏像室，另外就是現在我的畫室。在第九水門畫室，聽到的只有沙沙的炭筆聲，和饅頭擦紙的聲音，絕對沒人閒談、吃東西，莫不貫注精神，從六點畫至九點，老師也只告知這裡太亮、太暗，要注意面與面之間的關係，從不講別的玄奧理論，僅幫助我們追求輪廓與明暗的正確，及明暗的色面關係，包含了構成和強弱的變化。老師更不說什麼天才不天才，天才一世紀才有一兩個，哪有不努力的道理。我現在也繼承了老師那種單純樸素的精神態度，到我畫室來的，都要有當年我們認真的精神，我改畫也是太大、太小、太亮、太暗而已。事實上，畫得正確，自然有動勢，有調子、有內容。

　　老師作畫的特徵，是先用饅頭擦出石膏像最亮的一點，然後畫最暗的部分，再由此推出不同層次的色面，同時對輪廓的正確性也十分重視。

　　在素描之外，老師很少說話，只有一次，因畫得太晚，和老師一起沿貴德街狹小的路走回去，望著隱約在雲間的月亮，便說這比中秋月還美，老師說：「是的，你很有詩心。」師生間就是這類談話，我們對老師的瞭解，只從他的作品中領會，他的作品構成似塞尚的嚴謹，用色又有魯奧之深刻，題材喜愛台灣古老的房子，再和他強烈的個性揉合，有一種特別的氣質。

　　我常比別人早到，有時到第九水門外看晚霞，讓一天的疲勞消去，靜心畫畫，也喜歡獨自畫，所以都比別人早到，比別人晚走；一個人，可以慢慢想，慢慢畫，體會的事情更多。

　　畫室是星期一、三、五正式開放，而二、四、六只有我一個跑去

畫，人多時在這半荒廢的畫室還不覺什麼，一個人在孤燈下看勞孔，實在令人毛骨悚然，決定今夜畫完後，再也不一個人來了，到了第三天傍晚，卻又情不自禁地坐車到畫室。的確，從關掉燈的畫室，摸索走下黑漆漆的樓梯是很可怕的。有時畫得較晚，那賣肉粽蒼老的叫賣聲，由夜空傳來，會使人聯想起鬼故事裡林投姐仔淒涼的聲音，似乎所有的石膏像都動起來，在畫室中走動。

有一天，也是我一個人在畫室，聽到上樓的腳步聲，但又看不見人，心裡有點害怕，不久，那腳步聲又響起來，我心慌了，沒退路，只好拿了大門鎖等待，看究竟是什麼東西，若是鬼也要抵抗一下。到樓梯口往下看，來了，來了，有一個頭往樓梯浮上來了，正想把鎖丟出去，原來是陳德旺先生，這是因為孤燈從頂照下，只見頭看不見腳，我簡直嚇壞了，無法出聲。翌日，陳先生問老師：「你畫室有個啞巴在畫畫？」原來那啞巴指的就是我。

大三，我依然到老師的畫室，每次都畫到九點，褲子抹了很多炭粉，像木炭店的小工，有一次在三號公車候車站等車，來了一個乞丐，挨幾個乞錢，我本來打算給他五毛錢，但他到我面前，卻跳過去了，大概以為我太窮了，不值得乞錢。

大三由袁樞真老師教素描，當然我以最高分的成績結束三年來的素描課程。大三下藝術系舉行了第一次的系展，我得了油畫第一名。

大四，我的素描更有進步，由小師弟晉升到大師兄，素描所貼的位置也升到第二位，第一位所貼的是前輩黃新契的素描。在這期間，袁老師常叫我到他家畫模特兒，孫多慈老師也將畫室借給我用，讓我至今仍深深的感激不已。

　　大四畢業後，藝術學會把我的素描畫借去，說是要在藝術系開素描展，不知怎的，整卷就不見了，如今想起還感覺十分可惜。

　　在鳳山步校受預官訓練時，每逢禮拜日，總到屏師向池老師借美術教室畫素描，屏師有一座難得的維納斯半身像，我都是從早上九點一直畫到下午五點，中午在屏師附近的小店吃麵，這家的麵和香蕉很好吃，老太太也很和藹。

　　服完兵役，又在老師的畫室畫了一年，這時候畫室已搬了幾次，沒有第九水門時的氣氛。那晚霞中的椰子樹、神秘復淒清的貴德街、古老的洋房，真使人難忘。畫素描時，不只培養自己的描畫力、觀察力和造型的精神，同時，在良好的氣氛下，能使人領悟真正的「存在」，進入「物我合一」的「忘我」之境，正如跳高過竿之一剎那，突然脫離地球之約束，又似踢球入球門的一瞬，拋開了一切，又似獨自游離海岸，天地間只有我伴孤雲，此情此景，若非真正領悟素描者，是很難體會的。

　　赴日之後，即參觀了安井曾太郎老師在東京藝大舉行的素描展，乍看之下，對自己的素描竟失去了信心，安井老師的魄力實在更大，明暗的變化更多。而藝大石膏像室內石膏像，又大得驚人，天窗下來的光線，似是一首管弦樂，是黑與白的諧和，我在畫室中畫的勞孔像，自以為了不得，比起來，簡直是小巫見大巫。

　　於是晚上到研究所補習，這裡大半是準備考藝大的學生，程度都很高，但總有一股悲壯的感情，不如第九水門畫室來得清澄可愛。

　　考入藝大之後，素描得到小磯良平老師及奧谷博老師的指導，更有進境，從前受老師影響，總是想畫到石膏像的那種深厚為止，現在

則更攝取新的方法，即追求黑與白的交響，與形體的簡潔、纖細之美。另外，因我主修壁畫，副修版畫，更需注重輪廓之正確，裝飾性和繪畫要有嚴肅之表情，同時領略到藝術不是以「美」為目的，而是以「力」為目的，稍後又以「自我」為終極，這種觀念的轉變，是自己體會出來的，連帶的也影響了對素描的看法。因為想脫離老師的影響獨創一格，所以加倍用功，雖然出現清新的風格，但骨子裡仍不失老師的影響，可見初學擇師之重要。

出國前只畫過兩、三位模特兒，不是坐著便是躺著，不曾畫過站的，因此在藝大畫站的頗費心神，幸而過去的根底好，成績不至落人。小磯老師教素描，只動口不動手，其實藝大的老師都是這樣。這期間畫了很多人體素描，又利用夜間在街上畫人像，做為工讀的賺錢機會，要畫得快又要像，否則圍著的人一哄而散，我畫了不少，有幾千張，維持了我留學期間大約一半的費用。

回國之後，每星期必請模特兒來畫，不曾偷懶過，時時以「不進則退」告誡自己。同時藉寫此書之機會，對自己的素描又加反省，繪畫是我的生命，願有一天更長進，也希望能培養幾個後繼者。

至於張老師，現在旅居日本已久，自從老師出國之後也不曾通信，不知近況如何？不過，第九水門的畫室總給我留下一段最珍貴的回憶，那黃昏、那水門、那街道、那陰森森的畫室和滿壁的素描，都是青春時代的美好記憶，那房子如今雖已不復從前面目，卻依然銘記於我心坎深處，永遠，永遠。

● 印度少女 陳景容作 1991

● 素描 陳景容作

● 林中的雕像 素描 陳景容作 1971

● 肖像 陳景容作 1952

●老婦人 陳景容作 1975

● 歌劇　素描　陳景容作

● 歌劇　素描　陳景容作

● 群猴　鉛筆素描　陳景容作

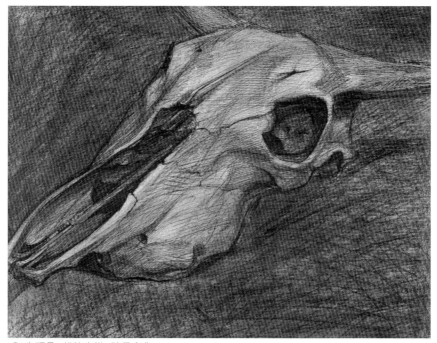

● 牛頭骨　鉛筆素描　陳景容作

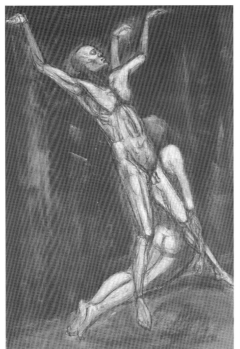

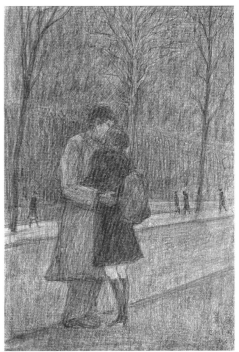

● 墜落　素描‧水彩　陳景容作　　　　● 戀人　素描　陳景容作

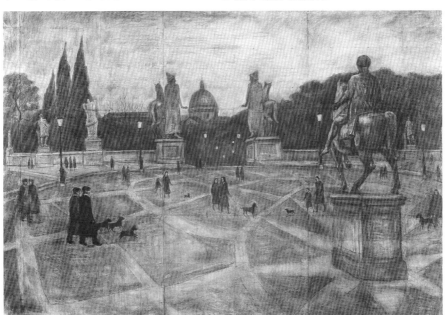

● 雨後的廣場　素描‧陳景容作　2001

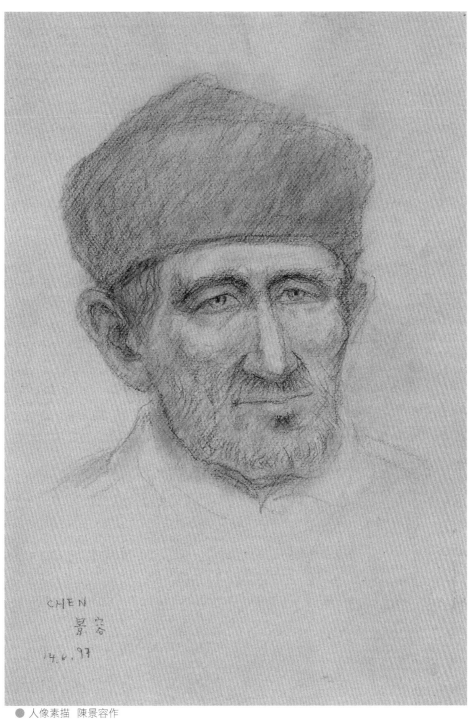

● 人像素描　陳景容作

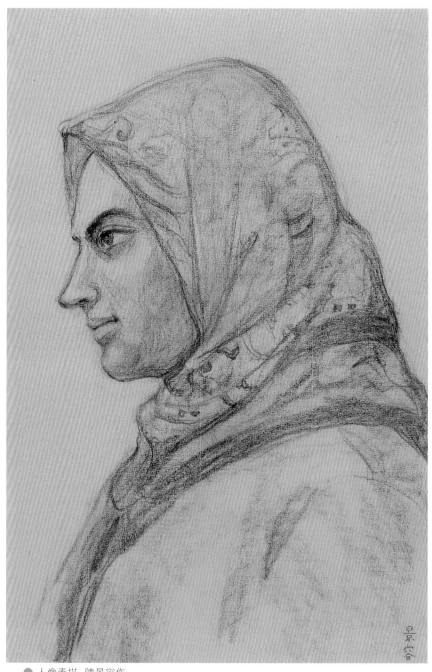

● 人像素描　陳景容作

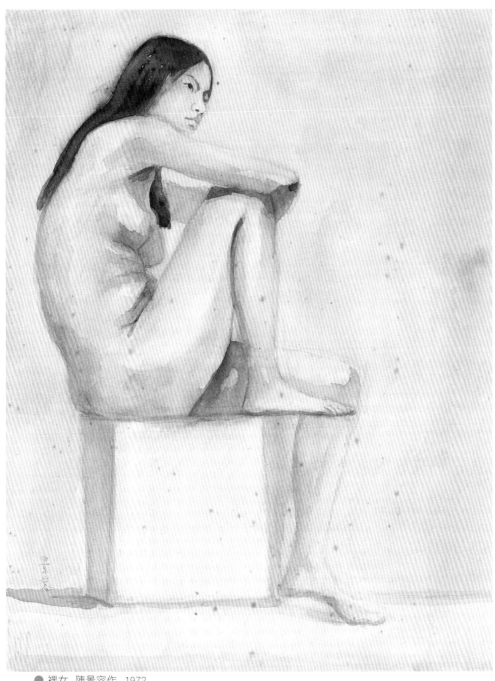

● 裸女　陳景容作　1972

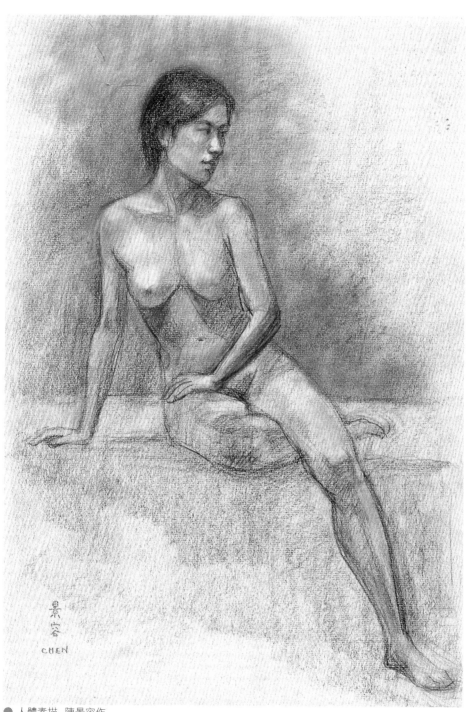

● 人體素描　陳景容作

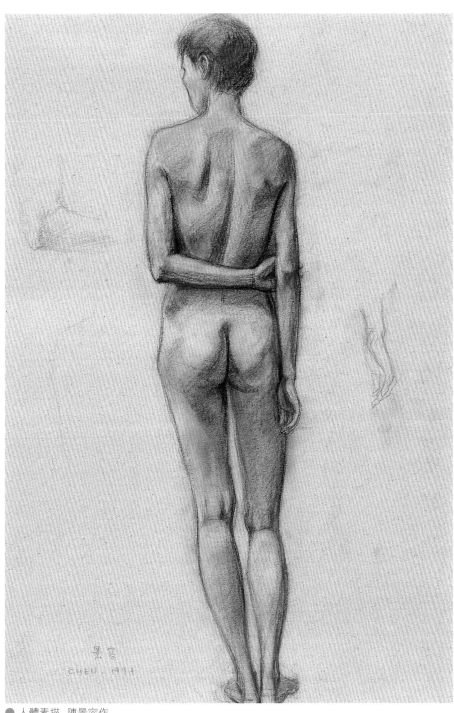

● 人體素描　陳景容作

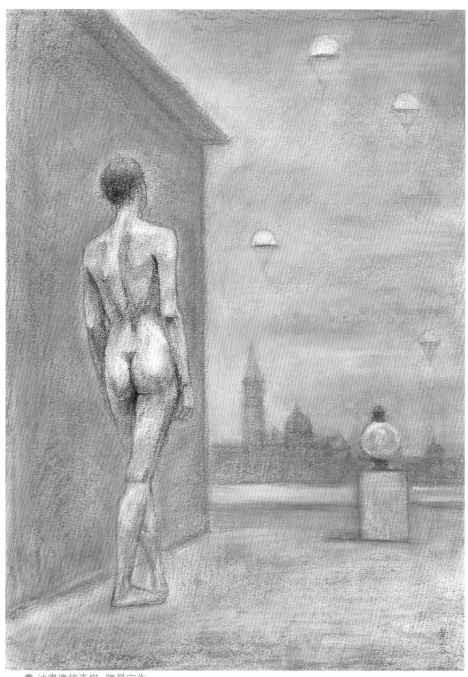

● 油畫底稿素描　陳景容作

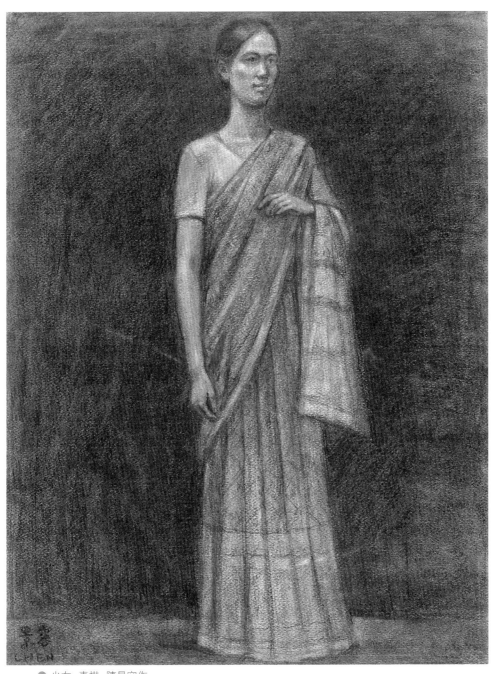

● 少女　素描　陳景容作

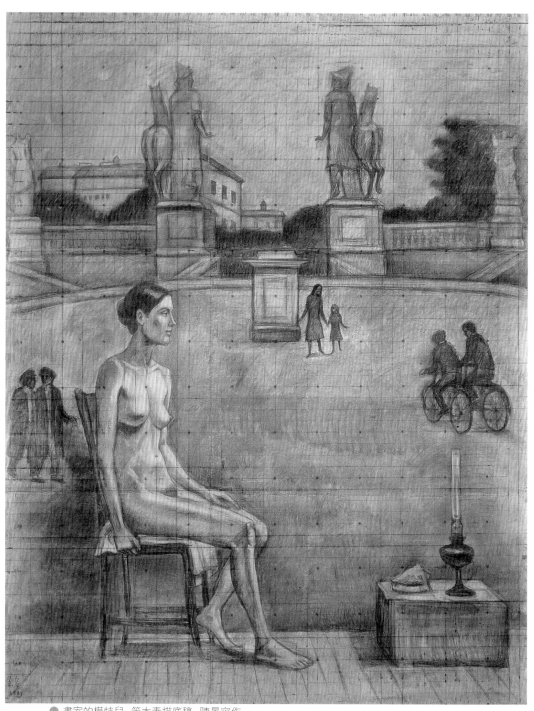

● 畫室的模特兒　等大素描底稿　陳景容作

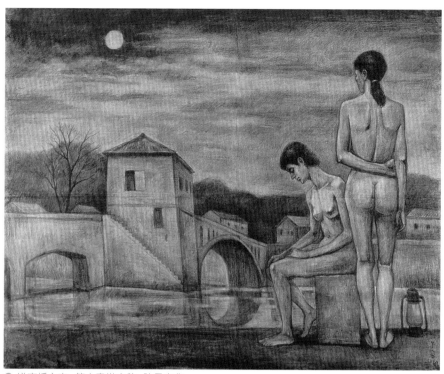

● 道南橋之夜　等大素描底稿　陳景容作

● 素描　陳景容作

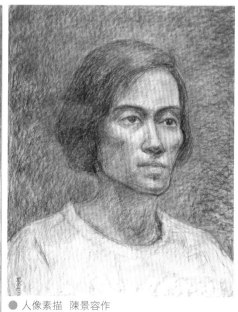

● 人像素描　陳景容作

● 殘巷 陳景容作 1974

● 大樹 陳景容作 1974

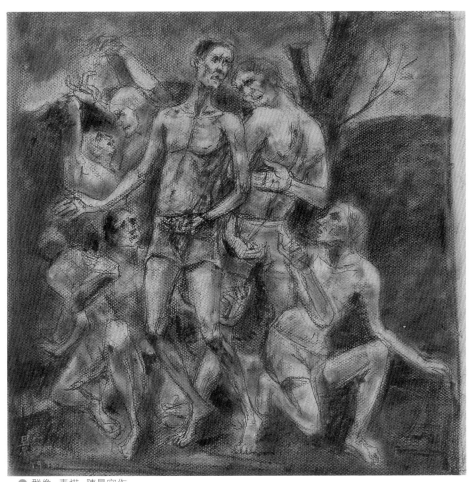

● 群像　素描　陳景容作

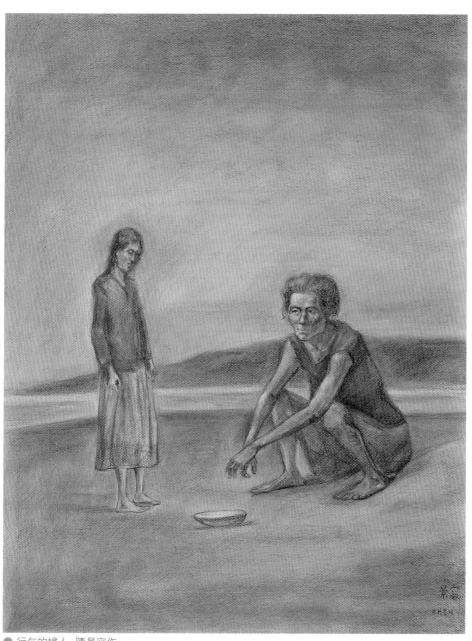

● 行乞的婦人　陳景容作

● 櫥窗內　素描　陳景容作

● 猴戲　陳景容作

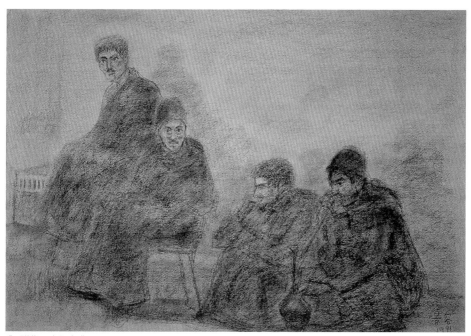

● 群像　陳景容作

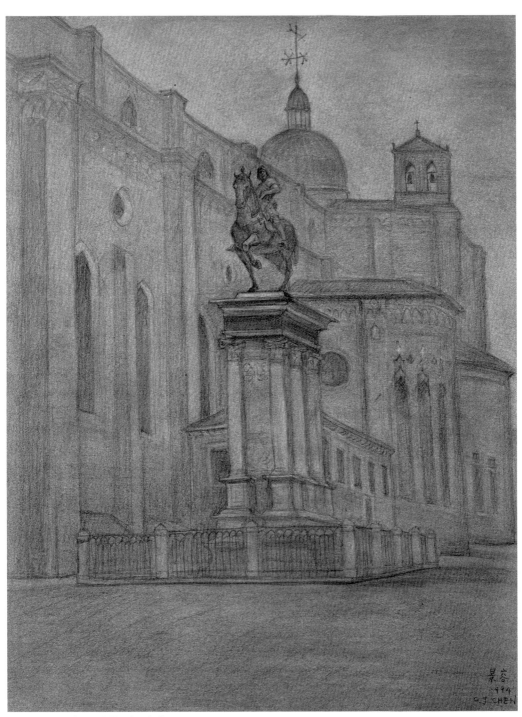

● 廣場 素描 陳景容作

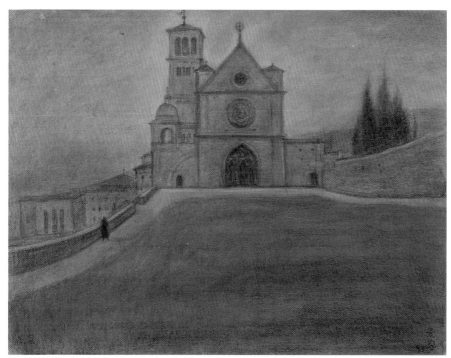

● 風景素描　陳景容作

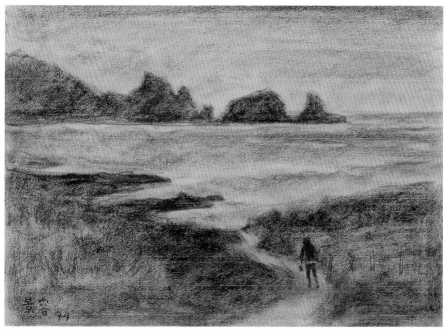

● 風景素描　陳景容作

● 風景　陳景容作

● 風景　陳景容作

● 風景素描 陳景容作

● 海邊靜物　鉛筆素描淡彩　陳景容作

● 海邊靜物　鉛筆素描加粉彩　陳景容作

● 窗邊的靜物　水彩　陳景容作

● 布偶　陳景容作

● 靜物　陳景容作

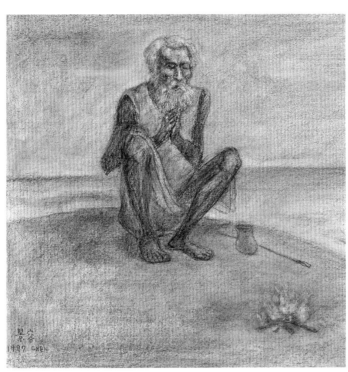

● 取暖的老人 素描
陳景容作

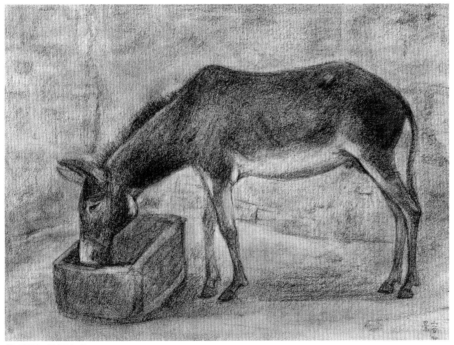

● 驢子 陳景容作

● 歌劇　水彩速寫　陳景容作

● 歌劇　水彩速寫　陳景容作

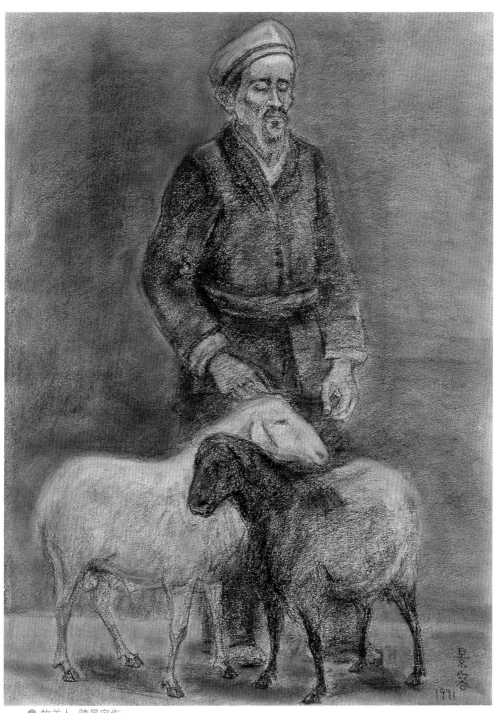

● 牧羊人　陳景容作

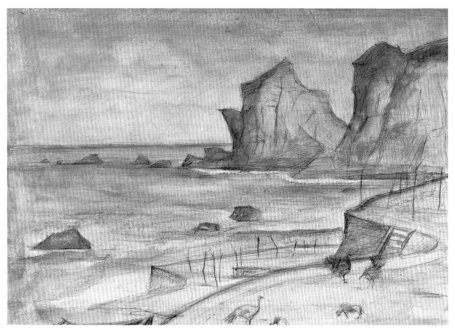

● 海邊 素描 陳景容作

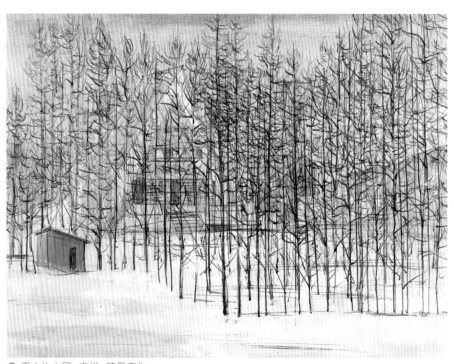

● 雪中的木屋 素描 陳景容作

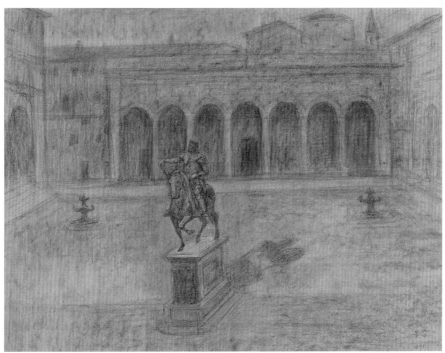

● 廣場騎士像　陳景容作

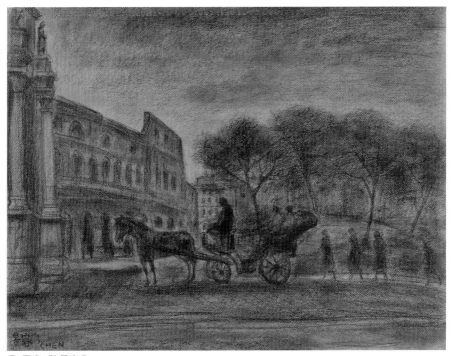

● 馬車　陳景容作

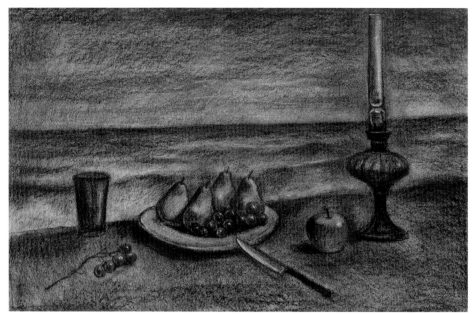

● 海邊靜物 陳景容作

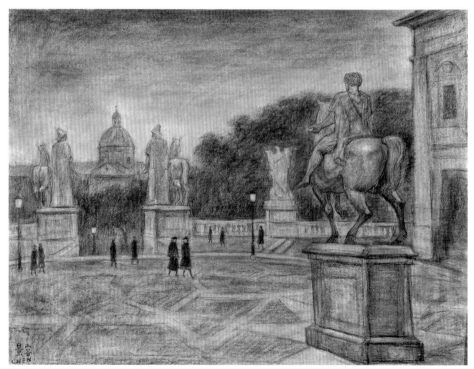

● 羅馬廣場的黃昏 陳景容作

參考書目

1. *The Drawings of Leonardo and Michelangelo*　By Jaromir Pecirka.

2. *Drawing*　Doniel M, Mendelowitz

3. *Le Dessin Francais au XIXe*　Mermod Lausanne

4. *Picasso Dessin*　Wardemar George

5. *Dessins de cezanne*　Andrien Chappuis

6. *Great Drawings of All Times IV,*　Shore Wood.

7. *Drawings of Rembrandt（Ⅰ）（Ⅱ）*　Seymour Slive

8. *Drawings by Degas*　Jean Sutherland Boggs

9. *Rembrandt Etchings and Drawings*　V.V. Stech

10. 繪畫材料の知識　美術出版社

11. デッザン選1～4　美術出版社

12. 世界デッザン全集　近代文庫社

13. 石膏デッザン初歩實技全科Ⅰ　アトリヱ社

14. 石膏デッザン初歩實技全科Ⅱ　アトリヱ社

15. デッザンのすすめ　伊藤廉著

16. 油畫技法教室デッザン篇　アトリヱ社

17. 陳景容素描選集

18. *Traité de La Painture*　Armand Drouant

19. *Livre de I'art*　Cennino Cennini

20. 石膏デッザンのコツ　アトリヱ社

21. 石膏デッザンゼミナル　アトリヱ社

22. デッザン　美術出版社

國家圖書館出版品預行編目資料

陳景容的素描技法 / 陳景容；——初版.
——台中市：晨星，2010.06，〔民99〕
面；　公分，（Guide book；216）

ISBN 978-986-177-289-9（平裝）

1.素描　2.繪畫技法

947.16　　　　　　　　　　　　　98008078

Guide book 216

陳景容的素描技法

作者	陳景容
主編	莊雅琦
編輯助理	游薇蓉
校對	曾明鈺
排版	林姿秀

發行人	陳銘民
發行所	晨星出版有限公司
	台中市407工業區30路1號
	TEL：(04)2359-5820　FAX：(04)2355-0581
	E-mail: morning@morningstar.com.tw
	http://www.morningstar.com.tw
	行政院新聞局局版台業字第2500號
法律顧問	甘龍強律師
承製	知己圖書股份有限公司　TEL：(04)23581803
初版	西元2010年6月30日

總經銷	知己圖書股份有限公司
	郵政劃撥：15060393
	（台北公司）臺北市106羅斯福路二段95號4F之3
	TEL：(02)23672044　FAX：(02)23635741
	（台中公司）台中市407工業區30路1號
	TEL：(04)23595819　FAX：(04)23597123

定價350元
ISBN 978-986-177-289-9

Published by Morning Star Publishing Inc.
Printed in Taiwan
（缺頁或破損的書，請寄回更換）
版權所有，翻印必究

◆ 讀 者 回 函 卡 ◆

以下資料或許太過繁瑣，但卻是我們瞭解您的唯一途徑
誠摯期待能與您在下一本書中相逢，讓我們一起從閱讀中尋找樂趣吧！

姓名：＿＿＿＿＿＿＿＿＿　　性別：□ 男　□ 女　　生日：　　／　　　／

教育程度：＿＿＿＿＿＿＿＿＿

職業：□ 學生　　　□ 教師　　　□ 內勤職員　□ 家庭主婦

　　　□ SOHO族　□ 企業主管　□ 服務業　　□ 製造業

　　　□ 醫藥護理 □ 軍警　　　□ 資訊業　　□ 銷售業務

　　　□ 其他 ＿＿＿＿＿＿＿＿＿＿

E-mail：＿＿＿＿＿＿＿＿＿＿＿＿＿＿　聯絡電話：＿＿＿＿＿＿＿＿＿

聯絡地址：□□□＿＿＿＿＿＿＿＿＿＿＿＿＿＿＿＿＿＿＿＿＿

購買書名：陳景容的素描技法＿＿＿＿＿＿＿＿＿＿＿＿＿＿＿＿＿

‧本書中最吸引您的是哪一篇文章或哪一段話呢？＿＿＿＿＿＿＿＿＿

‧誘使您購買此書的原因？

□ 書店尋找新知時　　□ 看 ＿＿＿＿ 報時瞄到　□ 受海報或文案吸引
□ 翻閱 ＿＿＿＿ 雜誌時　□ 親朋好友拍胸脯保證　□ ＿＿＿＿ 電台DJ熱情推薦
□ 其他編輯萬萬想不到的過程：＿＿＿＿＿＿＿＿＿＿＿＿＿＿＿

‧對於本書的評分？（請填代號：一點很滿意 2.OK啦！ 3.尚可 4.需改進）
版臉設計 ＿＿＿＿ 版臉編排 ＿＿＿＿ 內容 ＿＿＿＿ 文／譯筆 ＿＿＿

‧美好的事物、聲音或影像都很吸引人，但究竟是怎樣的書最能吸引您呢？
□ 價格殺紅眼的書　□ 內容符合需求　□ 贈品大碗又滿意　□ 我誓死效忠此作者
□ 晨星出版，必屬佳作！□ 千里相逢，即是有緣　□ 其他原因，請務必告訴我們！
＿＿＿＿＿＿＿＿＿＿＿＿＿＿＿＿＿＿＿＿＿＿＿＿＿＿＿＿＿

‧您與眾不同的閱讀品味，也請務必與我們分享：
□ 哲學□ 心理學　　　□ 宗教　□ 自然生態□ 流行趨勢　□ 醫療保健
□ 財經企管　　□ 史地 □ 傳記 □ 文學　　□ 散文　　　□ 原住民
□ 小說□ 親子叢書　　□ 休閒旅遊　　□ 其他 ＿＿＿＿＿＿＿＿

以上問題想必耗去您不少心力，為免這份心血白費
請務必將此回函郵寄回本社，或傳真至（04）2359-7123，感謝！
若行有餘力，也請不吝賜教，好讓我們可以出版更多更好的書！

‧其他意見：

晨星出版有限公司 編輯群，感謝您！

請填妥後對折裝訂，直接投郵即可，免貼郵票。

廣告回函
台灣中區郵政管理局
登記證第267號
免貼郵票

407

台中市工業區30路1號

晨星出版有限公司

請沿虛線摺下裝訂，謝謝！

更方便的購書方式：

(1)網　　站 http://www.morningstar.com.tw
(2)郵政劃撥　戶名：知己圖書股份有限公司　帳號：15060393
　　　　　　請於通信欄中註明欲購買之書名及數量。
(3)電話訂購　如為大量團購可直接撥客服專線洽詢。

如需詳細書目可上網查詢或來電索取。
客服專線：(04)23595819#230　傳真：(04)23597123
客服電子信箱：service@morningstar.com.tw